Preface
色彩基础

第 2 版 前 言

　　《色彩基础》(第2版)以设计类专业学生为对象，系统讲述了色彩基础知识及色彩规律。本书的教学指导思想是改变以对客观物象描摹为主的训练方式，将教学重点放在对画面色彩关系的研究上。本书针对艺术设计的特点，在内容上更全面、系统；形式上更新颖、灵活。尤其注重培养学生的艺术审美能力、创造性思维能力以及实践动手能力，从而培养新型的创意设计人才。全书结合大量图例，不仅帮助学生掌握色彩表现技法与培养色彩表现能力，更重要的是让学生在掌握色彩表现技法的同时，提高视觉审美修养和色彩的创造性应用能力，并使这种能力与其所学专业有机结合起来，从而成为学生创造性思维的组成部分。

　　本书第1版自出版发行以来，经有关院校教学使用，深受广大专业任课老师及学生的欢迎，他们对书中内容提出了很多宝贵的意见和建议，编者对此表示衷心感谢。为使内容能更好地体现当前高等院校"色彩基础"课程的需要，我们组织有关专家学者结合近年来高等院校教学改革动态，依据最新相关规定对本书进行了修订。

　　本书的修订以第1版为基础进行编写。修订时坚持以理论知识够用为度，遵循"立足实用、打好基础、强化能力"的原则，以培养应用型人才为目的，强调提高学生的实践能力和动手能力，力求做到内容精简，由浅入深，图文并茂，在文字上尽量做到通俗易懂。本书修订后，通过学习，使学生对传统色彩的应用与发展有一个简单、清晰的认识，同时使学生对色彩的认识从感性理解上升到理性、科学的认知。

　　为方便教师的教学和学生的学习，本次修订时除对各章节内容进行必要更新外，还对有关章节的顺序进行了适当的调整，并结合广大读者、专家的意见和建议，对书中的错误与不妥之处进行了修正。

　　在本书修订过程中，参阅了国内同行的多部著作，部分高等院校的老师也提出了很多宝贵的意见供我们参考，在此表示衷心的感谢！同时，向参与本书第1版编写但未参与本书修订的老师、专家和学者，本次修订的所有编写人员表示崇高的敬意，感谢你们为高等教育教学改革做出的不懈努力，希望你们继续对本书保持关注并多提宝贵意见。

　　本书虽经反复讨论、修改，但限于编者学识、专业水平和实践经验，修订后的图书仍难免有疏漏和不妥之处，恳请广大读者指正。

<div style="text-align:right">编　者</div>

高等职业院校艺术设计类新形态精品教材

色彩基础

（第2版）

COLOR BASIS

主　编
何韵旺

副主编
岳妍妍
王振兴
彭　芳

参　编
林思琦

北京理工大学出版社
BEIJING INSTITUTE OF TECHNOLOGY PRESS

内 容 提 要

本书以基本概念为基础，结合图片实例，深入浅出。全书共分为八个章节，分别为色彩应用的历史概述、色彩基础原理、色彩的运用原则、色彩的心理效应、色彩写生基础知识、色彩写生训练、设计色彩训练、名作欣赏。

本书以理论为基础，以实践为重点，以满足艺术设计教育需求为目的，以艺术设计相关专业的教学计划和教学大纲为依据，内容全面、系统、严谨，具有很强的时代性、基础性、科学性、发展性和权威性。

本书可作为高职高专院校艺术设计类、环境艺术类专业的教材，也可作为相关设计行业从业人员的参考用书。

版权专有　侵权必究

图书在版编目（CIP）数据

色彩基础 / 何韵旺主编. —2版. —北京：北京理工大学出版社，2020.1（2020.2重印）
ISBN 978-7-5682-7804-1

Ⅰ. ①色… Ⅱ. ①何… Ⅲ. ①色彩学—高等学校—教材 Ⅳ. ①J063

中国版本图书馆CIP数据核字（2019）第241982号

出版发行 /	北京理工大学出版社有限责任公司
社　　址 /	北京市海淀区中关村南大街5号
邮　　编 /	100081
电　　话 /	（010）68914775（总编室）
	（010）82562903（教材售后服务热线）
	（010）68948351（其他图书服务热线）
网　　址 /	http://www.bitpress.com.cn
经　　销 /	全国各地新华书店
印　　刷 /	河北鸿祥信彩印刷有限公司
开　　本 /	889毫米×1194毫米　1/16
印　　张 /	7
字　　数 /	199千字
版　　次 /	2020年1月第2版　2020年2月第2次印刷
定　　价 /	45.00元

责任编辑 / 梁铜华
文案编辑 / 时京京
责任校对 / 刘亚男
责任印制 / 边心超

图书出现印装质量问题，请拨打售后服务热线，本社负责调换

目 录

第一章 色彩应用的历史概述
第一节　西方绘画色彩的历史轨迹 / 002
第二节　中国绘画色彩的历史演变 / 013

第二章 色彩基础原理
第一节　色彩的形成 / 020
第二节　色彩的分类与属性 / 022
第三节　色彩的表达体系 / 023
第四节　色彩的混合 / 027
第五节　色彩关系的形成 / 029

第三章 色彩的运用原则
第一节　色彩的对比 / 031
第二节　色彩的调和 / 037

第四章 色彩的心理效应
第一节　色彩的性格特征与共同感情 / 041
第二节　色彩的联想与象征 / 047

第五章 色彩写生基础知识
第一节　色彩表现绘制材料工具 / 051
第二节　色彩的表现方法 / 058
第三节　色彩的写生方法 / 065

第六章 色彩写生训练
第一节　自然色彩写生 / 073
第二节　色彩归纳写生 / 078

第七章 设计色彩训练
第一节　不同自然环境下物体的色彩 / 089
第二节　色彩关系的安排 / 090
第三节　色彩关系的提取、转移与情感表现 / 091

第八章 名作欣赏

参考文献 / 106

第一章
色彩应用的历史概述

第一节 西方绘画色彩的历史轨迹
第二节 中国绘画色彩的历史演变

第一章　色彩应用的历史概述

※ 第一节　西方绘画色彩的历史轨迹

一、原始时代绘画色彩

在原始社会时期，生产力的低下决定了颜料的来源主要为土质颜料、木炭、动物的血液等，而这个时期的绘画色彩也仅仅起到补充形体的作用。

最早在欧洲西南部洞穴发现的绘画是利用炭粉、泥土等材料混合涂绘的，如法国的拉斯科洞窟壁画和西班牙阿尔塔米拉洞窟壁画《受伤的野牛》（图1-1）足以表现出史前人类洞窟绘画的伟大成就。

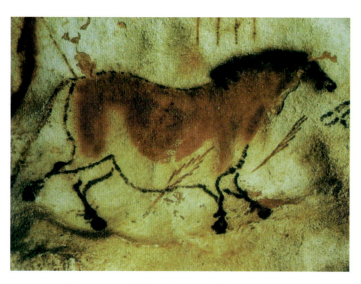

图1-1　《受伤的野牛》阿尔塔米拉洞窟壁画

二、古埃及、古希腊与罗马时代绘画色彩

西方绘画艺术传统被认为起源于古埃及文化，考古学家们发现在3 400年前的古埃及的大理石或石质的调色盘里，有着8种甚至10种不同的颜色，如古埃及壁画（图1-2）。不难想象这些颜色包括了所有可以应用到平面图形中的色彩：赤土色、浅黄色、黄色、土耳其玉绿、绿色、黑色和白色。

与古埃及人不同，古希腊人不在坟墓里画壁画。由于古希腊盛产蜂蜜和橄榄油且需要用大量的容器来盛装，因此，陶罐制作成为重要的工艺，而作为陶罐装饰的"瓶画"就成了这一时期绘画的主要形式。其色彩的运用以"黑绘"和"红绘"最为典型。"黑绘"的特点是用黑色颜料描绘图像，再刮出细长的轮廓线（图1-3）；"红绘"则是在黑色的背景上呈现红色的图像（图1-4）。

古埃及壁画欣赏

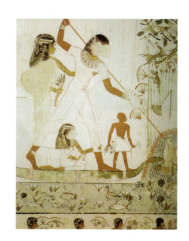

图1-2　古埃及壁画

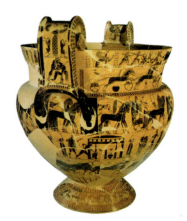

图1-3　黑绘式瓶画

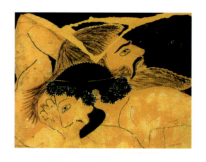

图1-4　红绘式瓶画

第一节 西方绘画色彩的历史轨迹

古罗马美术继承了古希腊的传统，但罗马人的美术更倾向于实用主义。古罗马时期的绘画形式主要有壁画和马赛克镶嵌画。绘画色彩整体特点是简洁素雅，颜色单纯而和谐。如庞培壁画，其画面敷色较薄，用笔轻松自如，画面色调大多由红、紫、黄、绿、黑和白等颜色构成（图1-5）。

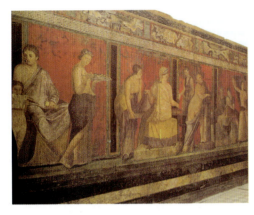

图1-5 庞培壁画

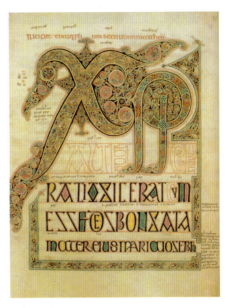

图1-7 彩色手抄本插图

三、中世纪绘画色彩

中世纪的绘画形式主要有教堂马赛克镶嵌壁画、彩色玻璃窗画和手抄本插图。镶嵌壁画的马赛克材质为彩色玻璃，用色遵循色相对比原则，从而形成了视觉上的夺目效果。其颜色有金、蓝、绿和白等。彩色玻璃窗一般只用紫、红、黄、蓝四色，色彩对比强烈，在阳光照射下形成富丽堂皇、令人神往的色彩效果。这种效果可以使人的心灵得到净化，精神受到感染，借此将信众引向天国的精神境界（图1-6）。手抄本插图用色则非常简单，多以红、黄、蓝、绿等纯色平涂（图1-7）。

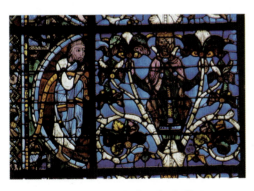

图1-6 夏特教堂彩色玻璃画

四、文艺复兴时期绘画色彩

14世纪至16世纪，西方绘画处于文艺复兴时期。文艺复兴早期，随着人文主义意识的加强，艺术家们不再满足于前人的创作模式，开始将眼光投向周围的现实生活。绘画逐渐摆脱了以宗教经典为题材的单一模

欧洲文艺复兴时期的艺术

式，在题材上开始描绘世俗的人和物，即便是庄严的宗教题材，也注入了人性的思想与情感。经过15世纪早期文艺复兴艺术家们的努力，透视法、明暗法、解剖学等科学法则逐渐确立起来。文艺复兴时期的绘画形式主要为湿壁画、坦培拉、油画。然而对于色彩的认识，因为当时的画家还只能局限于"固有色"的层面，即表现物体的色彩在不受任何因素影响下的状态，色彩的运用主要是为形体的塑造服务，色彩的表现遵循素描的法则。例如，亮部用黄色，暗部用黑赭色，中间调子多用暗绿色。画面用色比较单纯，当时的颜料品种不多，例如黄土、褐土、白垩土、木炭、粉色和绿色陶土所产生的有色颜料，以及部分色彩艳丽的矿物色。画家通过层层罩染以获得丰富的层次和色彩。绘画色彩也因此具有了单纯、和谐、典雅的审美品格。

意大利文艺复兴时期的达·芬奇（1452—1519年）是一个在多学科、多领域都卓有建树的画家。达·芬奇的作品非常理性，他通过对透视学、解剖学、色彩学等进行认真研究，创造了油画的"薄雾法"，在画面的构图和光影的布局方面尤其考究，强调色彩要服从于画面的明暗和氛围，技法的处理要服从于画家内心的情感（图1-8、图1-9、图1-10）。

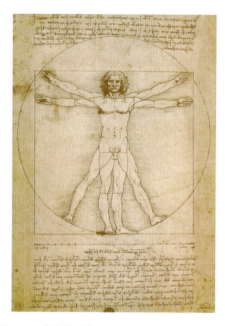

图1-8　人体比例标准图　达·芬奇（意大利）

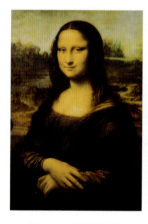 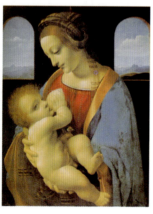

图1-9　蒙娜丽莎　　　图1-10　喂奶的圣母
达·芬奇（意大利）　　达·芬奇（意大利）

五、17、18世纪绘画色彩

17世纪至18世纪是西方美术史上一个重要的历史阶段。在这个阶段中，欧洲美术，特别是意大利、佛兰德斯、荷兰、西班牙、法国和英国的美术，取得了巨大的成就，形成了一个流派纷呈、民族画派繁荣的局面。这期间在欧洲诞生了三种不同于文艺复兴时期的绘画风格，即巴洛克风格、现实主义风格和洛可可风格。

1. 巴洛克风格的色彩

巴洛克时代的绘画色彩热烈、夸张、饱满，明暗对立强烈，表现出室内自然光下色彩的特点，体现出和谐、华美的色彩美感，具有很强的享乐性。鲁本斯是巴洛克风格的典型代表。他以他的激情与幻想打破了文艺复兴以来和谐、稳定、优雅的理想美规范，追求构图的气势和动感、线条的曲折多变、空间纵深、明暗的对比、色彩的亮丽等，他的代表作品之一为《劫夺吕希波斯的女儿》（图1-11）。

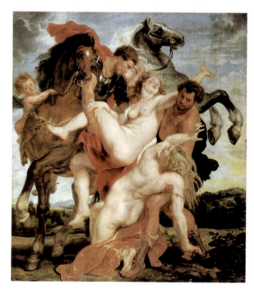

图1-11　《劫夺吕希波斯的女儿》鲁本斯

2. 现实主义风格的色彩

现实主义风格不同于巴洛克风格的华丽虚饰，而更多继承的是世代相传的现实主义精神和写实主义表现手法，将视角投向普通人，为艺术大众化奠定基础。现实主义则是反映现实生活，从而使色彩艺术产生了质的飞跃。其代表人物是最具世界影响的现实主义大师伦勃朗。

伦勃朗是在色彩研究方面有着独到建树的大家。他一生中创作了大量的肖像画，尤其是晚年的《自画像》展现了一个洗净铅华的面庞（图1-12）。这幅作品的主人翁真诚地、默默地注视着每一个观画者，作品在暗部大量运用了深暗的棕色，亮部色彩明快而厚重，笔触果断而明确。

第一节 西方绘画色彩的历史轨迹

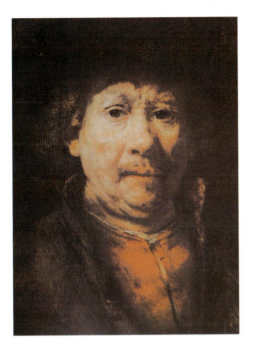

图1-12 《自画像》（油画）伦勃朗

3. 洛可可风格的色彩

18世纪，打破成规的洛可可艺术逐渐流行起来。洛可可有"华丽的贝壳"之意，其风格则是追求华丽、轻快、纤巧、精美的享乐主义审美趣味和柔美的色彩美感。洛可可风格的绘画以上流社会男女的享乐生活为表现对象，描绘全裸或半裸的妇女和精美华丽的装饰，代表性画家有华托、布歇、弗拉戈纳尔。这一时期出现了多种风格流派和新的表现方式，但画家在具体的创作中仍然非常重视自然的真实，华托的代表作品之一为《舟发西苔岛》（图1-13）。

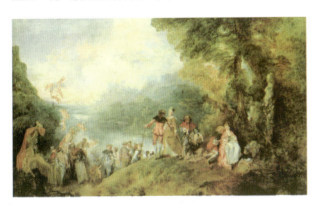

图1-13 《舟发西苔岛》华托

总之，自文艺复兴以来直到18世纪，艺术家主要探索了造型艺术的素描关系和解剖透视等问题，色彩仅被视为物体固有色的明暗变化。

六、19世纪绘画色彩

19世纪，法国先后出现了新古典主义、浪漫主义、批判现实主义和印象画派。

1. 新古典主义的色彩

新古典主义画家是在文艺复兴以来的透视学、解剖学的基础上，将刻画形体的素描技法发展到难以超越的高度。安格尔是第一个将以前所有古典艺术中的形式美综合、提炼出来，以纯粹和极端的方式提出其价值、意义的画家。他喜欢用粗画布和淡色底，经严格的素描底稿后，用局部填充的办法边衔接边塑造地逐步扩展，直至全面覆盖后再重新从局部到整体进行调整，直到最后完成，这实际上是一种薄而多次的直接画法。从他的著名作品《瓦平松的浴女》中能够感受到他对细节和局部的狂热，也能感受到意大利文艺复兴时期的拉斐尔所代表的古典绘画的审美标准。在这幅作品中，妇人的背部裸露于画家营造的橄榄绿帷幔和柔软洁白床单构成的背景中，人物丰腴、微现凹痕的背脊十分完美（图1-14）。

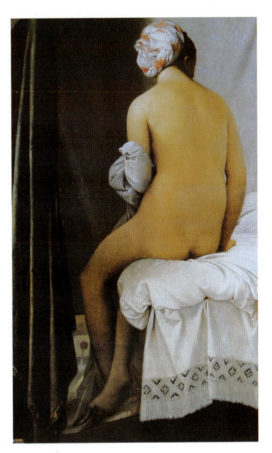

图1-14 《瓦平松的浴女》（油画）安格尔

2. 浪漫主义的色彩

浪漫主义画家虽然反对古典主义只注重素描不重视色彩的做法，而且在色彩应用方面也曾有过辉煌的成果，但这仅仅是一种尝试性的探讨。艺术上的浪漫主义是对当时的新古典主义风尚的逆反而形成的。浪漫主义主张艺术要充满激情、自由和想象，强调画面的整体气氛，反对古典主义那种冷漠、拘谨和被动描摹自然的态度。

德拉克罗瓦，法国19世纪浪漫主义绘画的代表人物。德拉克罗瓦吸收了鲁本斯和巴洛克大师们的风格、语言，并发扬了其中某些因素而将之更极端地表现在自己的作品中，如他的《萨丹纳帕路斯之死》（图1-15）表现女奴们被当成马或珠宝一样的物品对待，这件场面宏大的作品表现了血腥和施虐的场景。

米勒是一位讴歌农村生活的大师，在他的作品中深刻的社会意义恰恰在于史诗所不能达到的质朴平凡。《拾穗者》中弯腰捡拾麦粒的农妇没有优雅的身形，却散发出一种踏实可靠的生活美（图1-16）。

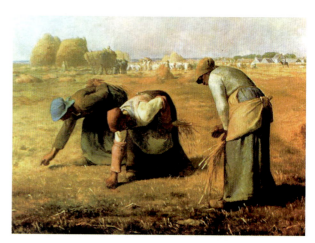

图1-16 《拾穗者》 米勒（法国）

4. 印象派的色彩

印象派绘画是在19世纪中叶，法国官方学院的古典主义和浪漫主义逐渐进入尾声的大背景下产生的。印象派画家注重在自然、现实生活中寻求"真"和"美"，因此，画家们便走出画室对景写生，真切地观察和体验自然。由于摄影技术的产生冲击着绘画艺术中逼真模拟自然的一贯目的，艺术家们不得不重新审视绘画的意义。光学与色彩学的发展从另一个角度启发着艺术家们的思考，色彩在绘画中有了新的意义。

从概念上说，印象派分为印象主义、新印象主义和后印象主义。莫奈是印象派早期的画家，他几乎不在室内作画，所有的作品都是在室外写生完成的。他强调色彩的空气感和光感，力求确切地画出不同时间、季节、温度以及气候的色光变化（图1-17、图1-18）。

1886年之后，以修拉和西涅克为代表，以"点彩"绘画为特征的"新印象主义"艺术崛起。点彩派画家通过科学理性地分析景物所呈现的色彩结构，利用色彩的空间混合原理，通过观者的眼睛来完成色彩调和。这种混合效果并没有改变色彩混合后的明度，而是使画面产生独特的光色明度和色彩颤动效果，如《大碗岛的星期日下午》（图1-19）、《马戏团》（图1-20）和《康加舞》等。总体而言，印象主义以及新印象主义的画家们侧重于光和色彩关系的研究，

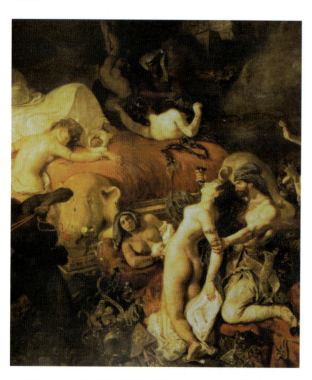

图1-15 《萨丹纳帕路斯之死》（油画）德拉克罗瓦

3. 批判现实主义的色彩

以卢梭为首的巴比松画派的画家们，致力于描绘外光下的森林、田野等自然景物。他们注重光色变化，不断探索景物空间和光的反射效果，力求表现出景物的瞬间印象。他们不但开启了批判现实主义流派，而且对此后的印象主义绘画也产生了很大的影响。

莫奈作品欣赏

开始采用色块、色线或色点并置的手法描绘对象，解决了色彩"写实"的问题，而在此之前的绘画却从未对光源色、环境色，对物体色彩所产生的影响做过如此深入的分析。

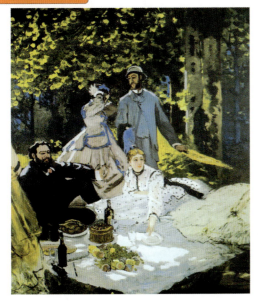
图1-17　草地上的午餐　莫奈（法国）

图1-18　普威尔的海边旅馆　莫奈（法国）

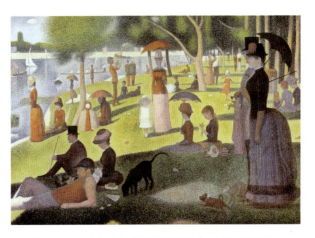
图1-19　《大碗岛的星期日下午》修拉（法国）

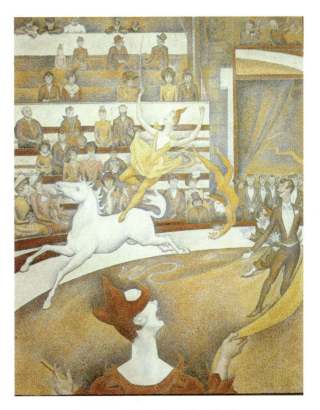
图1-20　《马戏团》修拉（法国）

随着印象主义的发展，艺术家们又继续探索色彩表现的可能。以塞尚、高更、凡·高等人为代表的后印象主义则注重主观情感的表达，从而拉开了现代绘画的序幕。塞尚特别注重画面的色彩结构，使其达到合乎逻辑的程度。通过冷暖的对比，色彩和笔触的衔接与转换，使画面中形、光、色达到了完美、和谐，并强化了形体的几何结构和体面结构，实现了画面的坚实和永恒。可以说，他超越了其他印象派画家忠于客观对象的自然表现，从表现物象的

外表进入表现深层的物象本质，成为立体主义的先驱（图1-21、图1-22）。高更厌恶现代文明，崇尚艺术的原始性，推崇社会理想和人性意识所具有的永恒魅力。在他的作品中，人物造型简化，大色块对比鲜明，追求一种强烈单纯的装饰风格和古朴原始的情调，对原始主义和超现实主义有极大的影响（图1-23、图1-24）。而凡·高则注重表现情绪和主观的精神世界，其色彩的强烈对比让人震撼，通过色彩冷暖、补色、同类色的对比达到一种自身的和谐，依据视觉和心理导向对色彩进行强化和夸张，并且带有了明显的示意性（图1-25、图1-26）。

高更作品欣赏

图1-23 你何时结婚 高更（法国）

图1-21 梨子和桃子 塞尚（法国）

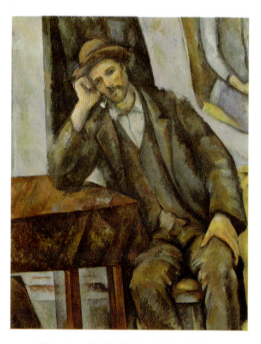

图1-22 吸烟斗的人 塞尚（法国）

图1-24 Hail Mary 高更（法国）

七、西方现代绘画色彩

20世纪上半期，西方画坛先后出现野兽派、立体派、表现主义、抽象主义、未来主义、超现实主义、达达主义等现代艺术流派。画家们挣脱传统的审美观念和表现技法的束缚，颠覆了传统绘画的艺术理念和表现形式，在不同的艺术方向上努力探索新的表现语言。

1. 野兽派绘画色彩

野兽派的特点是狂野的色彩使用和强烈的视觉冲击力，常给人不合常理的感觉。1905年，一群以亨利·马蒂斯为首的年轻画家在巴黎秋季沙龙展出自己形象简单，色彩鲜艳大胆的作品，震惊了画坛，人们惊呼"这简直是野兽！"从此画坛上出现了一个新的野兽派。

以马蒂斯为代表的野兽派在艺术形式上深受高更和凡·高的影响，往往使用直接从颜料管中挤出的颜料，以直率、粗放的笔法，创造强烈的画面效果，充分显示出追求情感表达的表现主义倾向。马蒂斯艺术风格的突出特点是强调色彩在绘画中的独立地位，摒弃了用传统色彩表现光影和明暗的做法，采用单纯的色彩构成和谐的画面。他排斥传统艺术的模仿与再现，极力强调色彩自身的表现力（图1-27、图1-28）。

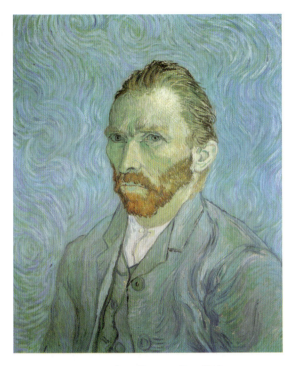

图1-25　自画像 凡·高（荷兰）

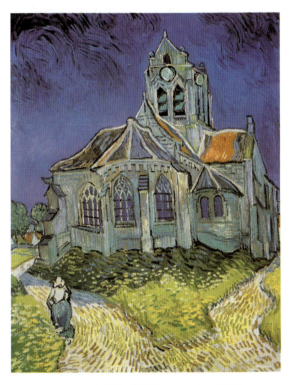

图1-26　奥维尔的教堂 凡·高（荷兰）

综上所述，印象主义绘画使色彩从单一走向多元，从客观描摹的附庸走向独立。从此，色彩以其前所未有的姿态出现在世人面前，展现出它独有的魅力，并逐渐超越了素描而成为画面的主要内容。

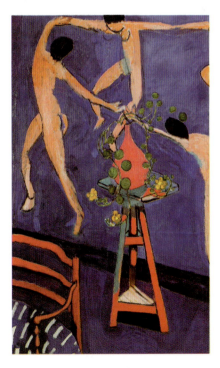

图1-27　舞蹈 马蒂斯（法国）

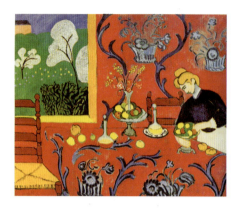

图 1-28 甜食—红色的和谐 马蒂斯（法国）

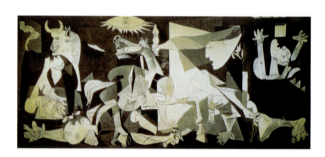

图 1-30 格尔尼卡 毕加索（西班牙）

2. 立体派绘画色彩

立体派是西方现代艺术史上的一个运动和流派。立体派因风格奠基者布拉克 1980 年展出的作品被评论为"将每样东西都变成……立方体"而得名。立体派否定从一个视点观察作画对象，在二维中表现三维空间各个角度的体块关系，画面中有各个视角下体块的堆叠。

以毕加索、勃拉克等人为代表的立体派，致力于空间理念和结构关系的变革。他们摒弃了从一个视点观察事物和表现事物的传统方法，将三度空间的画面整合成平面的、两度空间的画面，追求一种几何形体的美和形式的排列组合所产生的美感，其宗旨是使艺术表现更趋于客观。对于色彩，则处理为单一、含蓄而稳定的颜色，从而使其服从于画面的立体空间（图 1-29～图 1-32）。

图 1-29 大幅裸体 勃拉克（西班牙）

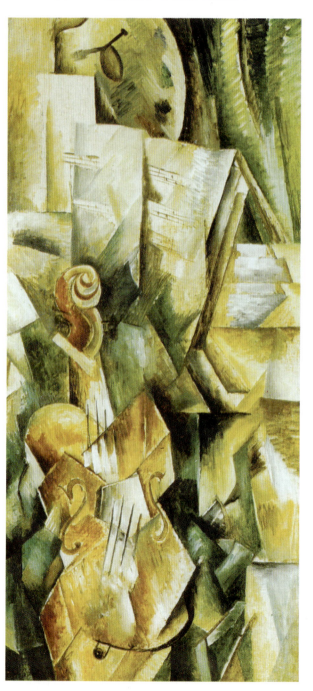

图 1-31 小提琴与调色板 勃拉克（西班牙）

自然给予人的强烈不安和恐怖感表现得如此真切,以致使人感到战栗。

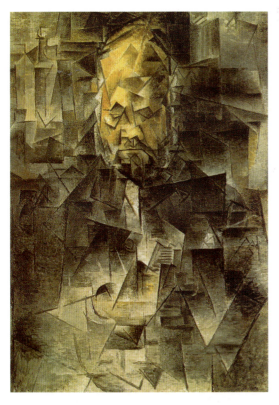

图 1-32　沃拉尔画像　毕加索（西班牙）

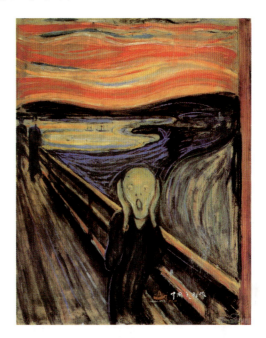

图 1-33　《呐喊》爱德华·蒙克

3. 表现派绘画色彩

表现派又称表现主义,是指艺术中强调表现艺术家的主观感情和自我感受,而导致对客观形态的夸张、变形乃至怪诞处理的一种思潮,用以发泄内心的苦闷。表现派认为主观是唯一的真实,否定现实世界的客观性,反对艺术的目的性,它是 20 世纪初期绘画领域中特别流行于北欧诸国的艺术潮流,是社会文化危机和精神混乱的反映,在社会动荡的时代表现尤为突出和强烈。

表现主义强调用色彩及形式要素进行"自我表现",他们虽然受法国野兽派的影响,但是其作品风格却与野兽派画风迥异。挪威画家爱德华·蒙克是 20 世纪表现主义艺术流派的先驱。他的代表作品《呐喊》通常被公认为第一幅表现主义画作（图 1-33）。在《呐喊》上,蒙克用极具夸张意味的笔法,描绘了一个变形的人,而画中人是在尖叫还是呐喊却给观者留下了巨大的思考空间。这幅作品是以画家自己对现实的切身体验而创作的一幅典型的表现主义绘画,把

五分钟读懂西方绘画史

4. 抽象派绘画色彩

抽象绘画包含多种流派,并非某一个派别的名称,抽象作风是打破绘画必须模仿自然的传统观念,1930 年和第二次世界大战以后,由抽象观念衍生的各种形式,成为 20 世纪最流行、最具特色的艺术风格,抽象绘画以直觉和想象力为创作的出发点,排斥任何具有象征性、文学性、说明性的表现手法,仅将造型和色彩加以综合,组织在画面上。因此,抽象绘画呈现出来的纯粹形色,有类似于音乐之处。

抽象表现主义的代表人物康定斯基更是质疑:"客观对象是否应当成为绘画所必不可少的因素？"因而感慨:"是客观物象损毁了我的绘画。"在他看来,绘画必须从模仿客观世界中解脱出来,画家应当用绘画自身的形式语言（色彩、线条、块面等）创造出一个与自然对象相和谐的新的现实,绘画中的色彩犹如音乐里的音符,它本身就能够打动观众（图 1-34、图 1-35）。而蒙德里安更以冷峻、严肃的思维,利用水平线,红、黄、蓝三原色以及黑、白、灰三种中性色彩这些形式要素进行创作。在蒙德里安看来,艺术应该完全脱离自然的外在形式,追求"绝对的境界"。只有用抽象的形式,才能获得人类共同的精神表现（图 1-36、图 1-37）。

5. 未来主义绘画色彩

未来主义侧重于"动"的观念。未来主义绘画致力表现的是"现代生活的漩涡——一种钢铁的、狂热的、骄傲的、疾驰的生活（1910年，未来主义绘画宣言）"。画家们努力在画布上诠释运动、速度和变化过程。未来主义深受新印象主义和立体主义的影响，它借鉴了新印象派的点彩技术，其色彩大多比较强烈，如被棱镜分解过一般呈现出某种特别的闪烁波动。

综上所述，我们可以看出，色彩的运用经历了原始社会受生产力的制约、服从观念以及象征意义的表达，到作为素描的补充而服从体积塑造的固有色的表现，再到印象派科学、客观的色彩写实，最后又回归到主观色彩的精神、情感的探索这样一个过程。由此可见，色彩演变历程是随着人类的审美观念、艺术家对艺术美的领悟而不断发展和演变的，我们可以从中看出人类对绘画色彩的认知与创造是永无止境的。

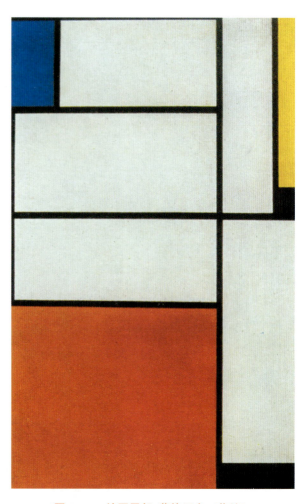

图1-36　绘画局部　蒙德里安（荷兰）

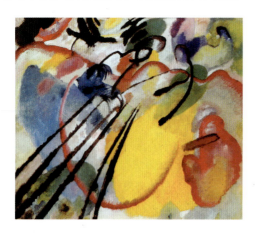

图1-34　即兴之作26　康定斯基（俄国）

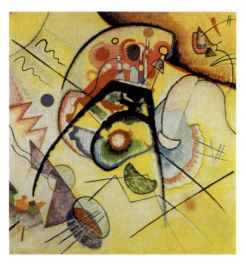

图1-35　忆旧　康定斯基（俄国）

图1-37　构图　蒙德里安（荷兰）

※ 第二节　中国绘画色彩的历史演变

一、中国传统绘画色彩

1. 史前绘画色彩

史前绘画是指原始社会时期，即石器时代原始先民在劳动生活中创造的美术。考古学成果显示，旧石器时期原始人的智力有了较高的发展，技能以及创造力的发展为绘画艺术的产生奠定了基础。

中国传统绘画的历史可以追溯到原始社会的新石器时代，距今已有 7 000 多年的历史。新石器时期的绘画主要体现在岩画和彩陶纹饰两个方面。就中国而言，对矿物质颜料的使用，早在新石器时代的内蒙古阴山、青海舍布齐沟、云南沧源等地的摩崖壁画中就已经存在。另外，还有原始彩陶等都可以说是矿物质颜料使用的代表（图 1-38～图 1-41）。

图 1-39　青海舍布齐沟原始岩画

图 1-40　仰韶文化彩陶

图 1-38　内蒙古阴山原始岩画

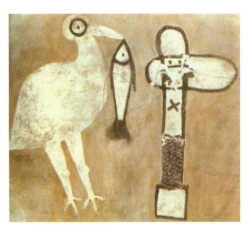

图 1-41　鹳鱼石斧图

2. 先秦绘画色彩

先秦是指我国从进入文明时代直到秦王朝建立这段时间，主要指夏、商、西周、春秋、战国这几个时期。先秦绘画应用的范围主要是壁画、章服以及青铜器、玉器、牙骨雕刻、漆木器等的纹饰。

在西周时期，人们掌握了两种色彩技术，即用矿物颜料染色的"石染"技术和用植物染料染色的"草染"技术。到了春秋战国时期，从楚墓出土的帛画《人物龙凤帛画》（图1-42）、《人物御龙帛画》（图1-43）和一些出土的彩色织锦上，人们依然可以看出上面的朱红、黄、浅棕、草绿、靛蓝等绚丽的色彩。

3. 秦汉绘画

秦汉时期，是中国统一的多民族封建国家的建立与巩固时期，也是中国民族艺术风格确立与发展的极为重要的时期。公元前221年，秦始皇统一中国后在政治、文化、经济领域的一系列改革使得社会产生了巨大的变化。为了宣扬功业，显示王权而进行的艺术活动，在事实上促进了绘画的发展。西汉统治者也同样重视可以为其政治宣传和道德说教服务的绘画，汉代厚葬习俗，使得我们今天可以从陆续发现的壁画墓、画像石及画像砖墓中见到当时绘画的遗迹。

随着生产力的发展，在战国、秦汉时期，形成了中国没有任何异域影响的本土色彩观念——阴阳五色说。在阴阳五色说中，青色象征东方、龙、春天、木；红色象征南方、朱雀、夏天、火、太阳；白色象征西方、虎、秋天、金；黑色象征北方、龟蛇、冬天、水；黄色象征中央、土。绘制艺术品多用青、红、白、黑、黄五色。到了汉代，人们已经初步了解了间色知识，但是仍极其重视生出间色的五行色，由此便形成了上古时期朴素的色彩观（图1-44～图1-49）。

图1-42 《人物龙凤帛画》（中国画）

图1-44 朱雀 西汉墓壁画

图1-43 《人物御龙帛画》（中国画）

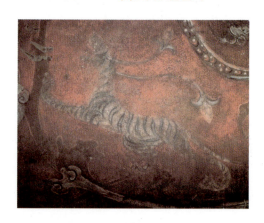

图1-45 白虎 西汉墓壁画

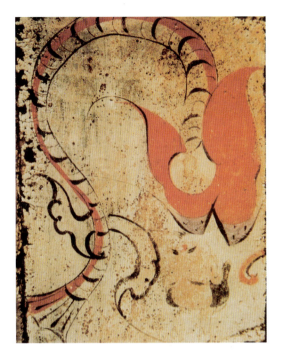

图 1-46　伏羲　河南洛阳卜千秋墓壁画

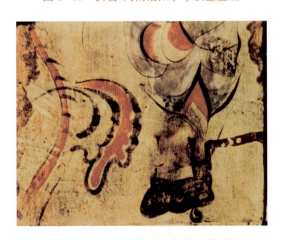

图 1-47　女娲　河南洛阳卜千秋墓壁画

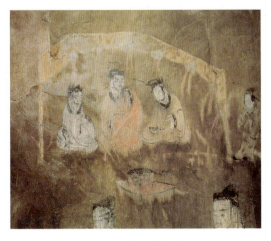

图 1-48　东汉墓室壁画

图 1-49　西汉帛画

4. 魏晋南北朝时期绘画色彩

随着丝绸之路的开拓，佛教文化的输入和佛教石窟壁画创作的盛行，东、西方之间的交流渐趋活跃。到了魏晋南北朝时期，中原的绘画中便带有了鲜明的西域异族色彩，例如，以青金石为代表的蓝色和以绿松石为代表的绿色。有关青金石的记载，在《大唐西域记》中就有："屈浪拿国，睹货逻国故地也，周二千余里。土地山川，气序时候，同淫薄健国。俗无法度，人性鄙暴，多不营福，少信佛法。其貌丑弊，多服毡褐。有山岩，中多出金精，琢析其石，然后得之。"其中，"屈浪拿国"就是指今天阿富汗东北境科克查河上游；"金精"指的就是青金石。域外色彩的大量输入打破了汉族绘画黑红色调一统天下的局面，由此便形成了新疆克孜尔、森木塞姆、克孜尔尕哈、玛扎巴哈等石窟（统称龟兹壁画）（图1-50），以及甘肃敦煌莫高窟那绚丽多彩、美轮美奂的壁画艺术（图1-51、图1-52）。早期的壁画多以青金石、朱砂、铅丹、氯铜矿、胡粉等绘制，以色、面分割为表现手段，色彩的运用十分自由、大胆，从而显示出高超的色彩组合能力（图1-53）。克孜尔千佛洞中，所绘的佛教故事色彩浓艳，极富西域特色。

图 1-50　新疆克孜尔石窟壁画　第 188 窟

图 1-52　敦煌莫高窟壁画　第 20 窟

图 1-51　敦煌莫高窟壁画　第 254 窟

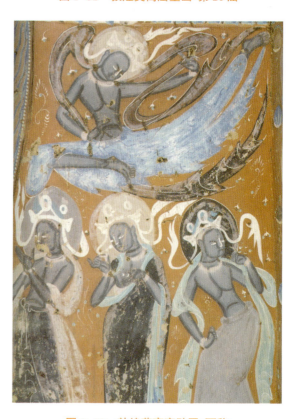

图 1-53　敦煌莫高窟壁画　西魏

5. 隋唐绘画色彩

到了隋唐时期，石窟壁画继续发展，在山水画方面也渐趋繁荣起来，出现了以石青、石绿、朱砂等为主要绘画材料的青绿山水绘画，画面效果富丽堂皇，具有很强的视觉冲击力。代表人物有隋代的展子虔和唐代的李思训、李昭道父子。代表作有展子虔的《游春图》（图1-54）、李昭道的《明皇幸蜀图》（图1-55）等。而中国的绘画色彩，也在这个开放、兼容的社会，走上了另一条发展道路。

他们主张以平淡细腻的笔触、丰富多变的墨色去表现秀丽江山。水墨山水，已有取代青绿山水而占据主导地位的趋势。中唐晚期兴起的水墨山水对后世山水画的影响是深远的，它打破了青绿重色和线条勾勒的束缚，大大拓展了山水画的笔墨新意境，初步奠定了中国水墨山水画的基础。

大唐盛世的绝代陶艺——唐三彩

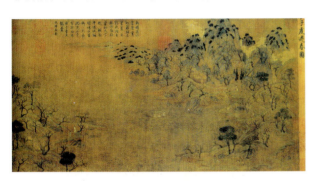

图1-54 《游春图》 展子虔（隋代）

图1-55 《明皇幸蜀图》李昭道（唐代）

6. 五代、两宋绘画色彩

五代至宋朝，"青绿山水"虽然还有一定数量的作品存在，但已经远不及隋唐。这个时期石窟壁画的制作已经完成了"汉化"，以线造型的观念已经渗入佛教壁画的创作中。

自中唐晚期，王维开创了"泼墨山水"画法，即以墨加水，画出不同的层次，运用渲染法，用水墨来表现山峦的阴阳向背。这种新的画风，受到了文人士大夫的推崇，影响越来越大。唐末五代及北宋初期，相继出现了以荆浩为代表的北方山水画派和以董源、巨然为代表的南方山水画派（图1-56、图1-57）。

图1-56 秋山问道图 巨然（北宋）

图1-57 茂林远岫图 李成（北宋）

7. 元、明、清代绘画色彩

元代的色彩图案极为精密和讲究，风格秀丽且绚烂。明、清时期处于中国封建社会后期，出现资本主义萌芽，其色彩浓重，文人绘画抛弃色彩，讲求笔墨情趣。明代董其昌提出"文人之画""南北宗论"，认为"文人之画自王右丞始"，主张要"绝去甜俗蹊径"，推崇黑白水墨山水的风格。就这样，明清代文人画的盛行把青绿山水挤出了历史画坛。从此，以黑、白、灰色调为主的水墨色成为中国画的主流和正宗（图1-58）。

图1-58 文人画 八大山人（清代）

当然，每个时期的色彩特征并不是如此简单，不能仅以"唐宋以前以色彩胜，唐宋以后以水墨胜"一言概括。每个时期的色彩发展都只能取其主要特征作为代表。魏晋时期虽然以石窟壁画的浓艳重彩为主流，但也有色彩素雅的《女史箴图》。隋唐青绿山水大兴，却也有王维的水墨出现。元、明、清虽然以水墨文人画为主轴，但青绿山水也没有完全灭迹。笔者主要从历代色彩作品的主要特征中理出中国传统用色的大体脉络和特征，对于色彩应用的深层次的哲学基础不作进一步探讨。

二、中国近现代绘画色彩

中国早在明代万历年间就接触到西方的宗教绘画，清代更是聘用传教士为宫廷画师，其中以郎士宁最为有名。西方艺术的造型观念及技术给我国绘画带来了一定的影响。但真正使西方绘画从观念、技术到教学系统全面传入我国则始于20世纪初。当时，一批仁人志士主张学习西方先进文化以改变中国落后的现状，美术界涌现出了像李叔同、李铁夫、李毅士、徐悲鸿、刘海粟等一批文化人士，他们分别到西方、日本系统学习西方绘画，归国后，在上海、北京、杭州等地办学，传授西方绘画艺术（图1-59）。自此，西方绘画作为一个体系被介绍到了中国，开启了中国现代素描的大门。从色彩作品看，无论是油画、水粉画还是水彩画，徐悲鸿都是一个色彩造诣极高的大家，他在绘画理论及美术教育上颇有建树，为中国现代艺术教育和绘画的发展做出了重要的贡献（图1-60）。

徐悲鸿素描作品欣赏

图1-59 老人头像（油画）李铁夫

图1-60 女人体（油画）徐悲鸿

第二章
色彩基础原理

第一节　色彩的形成
第二节　色彩的分类与属性
第三节　色彩的表达体系
第四节　色彩的混合
第五节　色彩关系的形成

第一节 色彩的形成

只有在光线的照射下，人类才能看得见色彩。人类感知色彩必须具备光线、眼睛、物体三个要素。没有光，就没有色彩；没有生理构造正常的眼睛，就不能准确感知甚至无法感知色彩；没有物体，就没有感知色彩的对象。下面我们就分别从这三个方面来分析、认识色彩。

一、光与色

从广义上讲，光在物理学上是一种客观存在的物质，是一种电磁波。电磁波包括宇宙射线、X射线、紫外线、可见光、红外线和无线电波等，诸多的电磁波并存于宇宙中，具有各不相同的波长和振动频率。在整个电磁波范围内，并不是所有的光都有色彩，更确切地说，并不是所有的光的色彩都可以分辨。只有波长为380～780 nm的电磁波才能引起人的色知觉。这段波长的电磁波叫作可见光谱或光。其余波长的电磁波，都是肉眼所看不见的，通称不可见光。如波长＞780 nm的电磁波叫作红外线，波长＜380 nm的电磁波叫作紫外线（图2-1）。

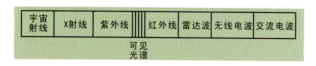

图2-1 电磁波

可见光谱的波长为380～780 nm，具体来说，当波长为780 nm时，人们感觉为红色；当波长为380 nm时，人们感觉为紫色；当波长为580 nm时，人们感觉为黄色等。波长与色彩的关系为：红色为780～610 nm、橙色为610～590 nm、黄色为590～570 nm、绿色为570～500 nm、蓝色为500～450 nm、紫色为450～380 nm（图2-2）。

1666年，英国物理学家牛顿做了一个非常著名的实验。他把阳光引进暗室，使其通过三棱镜投射到白色屏幕上，结果光线被分解成红、橙、黄、绿、青、蓝、紫的彩带（图2-3）。这种色光再通过三棱镜就不能再分解了。牛顿据此推论：阳光是由这七种颜色的光混合而成的复合光。光通过三棱镜分解成七种颜色的现象叫作色散。色散现象在自然界中常常可以看到，如雨过天晴，空气中悬浮着许多小水滴，这些小水滴起着三棱镜的作用，使阳光色散，形成美丽的彩虹。由三棱镜分解出来的色光，如果用光度计测定，就可得出各色光的波长。如果将这个图像用聚光透镜加以聚合，则会重新聚集为白光。由此可知，阳光（白光）是由一组色光混合而成的。色光对同一物体的折射率与波长有关，如紫光波长最短，折射率最大，最远；而红光最小，最近。由此可知，色的概念实际上是不同波长的光刺激人们眼睛的视觉反映。

光色产生原理

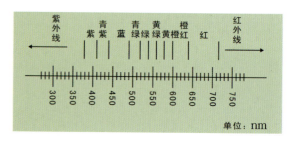

图2-2 可见光谱

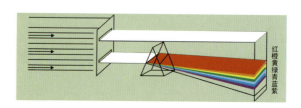

图2-3 色散现象示意图

二、眼睛与色

人类对色彩的感知与人类的其他意识一样，是人脑对作用于其相应感受器的外界刺激的能动反映。从生理角度看，人的视觉器官就像相机一样，是色彩和自然现象的接收器，人类的眼睛类似球形，因此被称为眼球。眼球前后直径为24～25 mm，由上千个细胞组成，主要包括角膜、虹膜、晶状体、玻璃体、视网膜等。这些结构都是屈光介质，具备很高的屈光率。所以，当来自外界的光线刺激人的视觉器官时，睫状

肌的收缩就可以改变晶体的屈光率，从而使外界的物象在视网膜上成像。在视网膜的中央部位是黄斑部位，主要分布着锥体细胞，在黄斑部位以外，主要分布着杆体细胞。锥体细胞是专门感应色彩的神经元，能感受强光和辨别物体细节，并能产生色觉的细胞，有650万～700万个，主要分布在中心窝附近，因为它是白昼或人工强光条件下的视觉，所以又称白昼视觉或明视觉。杆体细胞是感受弱光和识别形状并产生黑白感觉的细胞，对明暗光照度微差的感觉比较灵敏，有1.1亿～1.25亿个。杆体细胞因为是在幽暗条件下的视觉，所以又称暗视觉。物体发出或反射的光线通过角膜、晶状体和玻璃体，使影像在视网膜的中心窝部位形成，视网膜对传入的色彩刺激进行能量转换，这会引起感光物质的化学变化和电位的改变，从而产生神经冲动，锥体细胞和杆体细胞将光刺激转化为神经冲动传导至大脑神经中枢，随即产生形状和色彩（图2-4）。

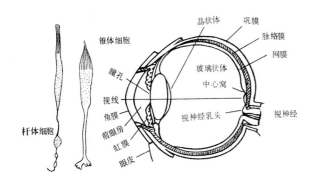

图2-4　眼睛的结构

人们对世界的认识首先是从色彩开始的。婴儿在有了视觉能力以后，先是有色彩的感觉，然后才有形状的感觉。人的视觉一般形成于出生后一个月左右，大致一年以后即可对所有色彩具备完全的感受能力。4～6岁的孩子对红、黄、蓝、绿等色彩辨认率极高，这一时期的孩子对于颜色的认识主要来源于物体的固有色，对混合颜色和复色的辨认率较低，虽然对明度有明显偏爱，但是对明度变化和纯度变化还不能明显辨别。随着年龄的增长，人们对色彩的爱好由长波长的色彩向短波长过渡，即由暖色逐渐趋向于冷色，由爱好单一色彩向多色色彩过渡。同时，由对比强的向对比弱的明度色调过渡，但其效力会日趋衰退（50岁以后特别明显）。

三、物体色与色

所有物体都具有选择性地吸收投射到其表面的光线而将其余光线反射出去的特性，这种反射光在视觉中形成了物体的色彩，称为物体色。不同物质有不同的选择性，也就有不同的分光吸收率分布特性，进而形成不同的物体色。一种物质就有一种固有的分光反射率分布，所以，在白光的照射下，一个特定物体反射光的分光能量分布是确定的，它所表现出的色彩也是确定的，这一色彩就称为该物体的固有色。影响物体呈色的因素有光源色的影响和环境色对物体的影响。光源色的影响有以下两个方面。

（1）色光投射到消色物体上时，物体产生了非选择性吸收和反射，物体色与光源色相同。当两种以上的色光同时照射时，会产生加色效应。如蓝光与绿光同时照射一白色物体则呈现青色。

（2）彩色物体受到色光照射时该物体会产生固定的选择性吸收和反射，产生减色效应。例如，黄色物体在红光下观察呈红色，在青光下呈绿色，在蓝光下则呈灰色或黑色。可见该物体在不同色光源下反射的都是红光和绿光，吸收蓝光。彩色物体在不同的光源下反射和吸收的色光是固定不变的。只要光源含有物体应反射的光，物体就反射该光，含有应吸收的光，物体就会吸收该光。

构成物体的色彩现象一般有两个方面的要素：一是发光物体，如自然界的太阳光、灯泡等；二是可以吸收和发射光的物体。当光照射在物体上时，物体的表面会有选择地吸收一部分光而反射另一部分光，我们的眼睛所感受到的正是反射出来的光线颜色。例如，一朵黄色的花朵，我们之所以看到的是黄颜色，是因为花朵吸收了光源中的其他一些单色光，而反射了黄色光，才使人看到的是黄色的花。这一色彩现象我们称之为表面色（图2-5）。

环境色对物体颜色的影响有以下三个方面。

（1）物体的受光面受光源色影响比较大，它的色相是固有色与光源色的综合，色调偏冷。

（2）物体背光面的色彩随环境色变化而变化，它的色相是固有色与环境色的综合，色调偏暖。

（3）物体由于受光源的角度不同，本身也存在不同的阶调变化。色相是光源色、固有色、环境色的综合，主要受固有色的影响。

图 2-5 物体色与光色

没有黑、白、灰,所以它们没有彩度属性,只有明度变化。给一个有彩色加黑或加白,就会使这一色彩的明度发生变化。无彩色系没有色相和纯度,只有明度变化。色彩的明度可用黑白来表示,明度越高,越接近白色;反之则越接近黑色。不过,在实际的色彩应用中,我们也不应硬性地把黑、白、灰排除在色彩之外,因为观察色彩时,它们在心理上具有色彩性质,在色彩运用中也具有非常明显的对比作用。

图 2-7 无彩色系

※ 第二节 色彩的分类与属性

一、色彩的分类

色彩大致可分为有彩色系与无彩色系两大类。

1. 有彩色系

有彩色系是指太阳光谱中的红、橙、黄、绿、青、蓝、紫等各单色光以及它们的复合色(图2-6)。

图 2-6 有彩色系

有彩色之间调和出来的色彩是无数的,并以光谱为基本色。基本色之间不同量的混合,以及基本色与黑、白、灰色之间不同量的混合,会产生成千上万种彩色。只有有彩色才具备色彩的三要素,即色相、明度、纯度。有彩色与黑、白、灰不同比例调配出的色彩仍属于有彩色。

2. 无彩色系

无彩色系是指只有明暗而无色相的黑色、白色,以及它们之间的各种灰色(图2-7)。黑、白、灰三色从物理角度来讲,是属于无彩色,因为可视光谱中

二、色彩的属性

色彩的属性是色彩的基本要素,在有彩色系中具有三个基本特征,即色相、明度、纯度。在色彩学上也称色彩的三要素、三属性或三特征。这三个要素是不可分割的一个整体。

1. 色相

色相就是色彩的相貌,像每个人的名字一样,用以相互甄别。当提及某个颜色的名称时,人们的脑海里就会出现一个特定的色彩印象,如同色相环上的各种色系。以红色系为例,橘红—朱红—大红—深红—紫红—青莲,每个颜色都有着不同于其他颜色的样子和属性(图2-8)。

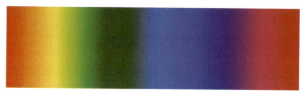

图 2-8 色相的明暗度

2. 明度

明度是色彩明暗的程度,也可称为色的明度(图2-9)。色彩明度高,指的是明亮的色彩;色彩明度低,则指的是灰暗的色彩。明度的变化,可以用明度色标来表示。明度色标由白色开始,以黑色结束,中间加入各种深浅不同的灰色,从而形成由亮到暗的渐变系列。

色彩的明度可以从两个方面分析：一种是各种色相之间的明度有差别。例如，将黄色和墨绿色放在一起，我们可以看到两个截然不同的色彩，同时感觉到黄色浅而墨绿色深，两个色相之间可以比较明度；另一种情况是同一色相的明度因光量的强弱不同从而产生不同的明度变化。例如，柠檬黄色的明度高，土黄色的明度低。另外，还有一些颜色明度接近而不容易分辨出来，如紫色和蓝色、棕色和绿色，那么如何区分色相不同明度接近的色彩明度差呢？一个简单的办法就是把有彩色变成无彩色，可以用电脑把彩色处理成黑白图作明暗比较，其效果就显而易见了。

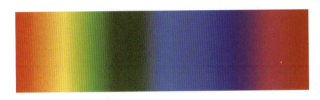

图 2-9　色彩的明度

3. 纯度

纯度是指色彩的鲜艳程度，即色彩的饱和程度（图 2-10）。在调色过程中，从锡管里直接挤出来的颜色，其纯度最高，当加入其他颜色的时候，其纯度会相应降低。例如：蓝色加入黑色时，其纯度降低，变成深蓝色，色相不变；加入白色时，其明度提高、纯度降低，变成浅蓝色，色相不变；而加入黄色时，其明度降低、纯度降低，色相也相应地变为绿色。在人们的视觉习惯中，大多数的颜色都是低纯度的色，正是有了这些纯度多变的色彩，才使得画面色彩丰富且具有秩序感。

图 2-10　色彩的纯度序列

※ 第三节　色彩的表达体系

为了在实际工作中更好地认识并应用色彩，必须将色彩按照一定的规律和秩序排列起来。历史上曾有许多色彩学家做过努力和研究。以下列举几种具有代表性的表达体系。

一、色相环

色相环又称色环、色轮，是一个表现颜色关系的示意图。色相环不仅对色彩学家是重要的，而且对画家、设计师也非常重要。伊顿曾经说过："任何美学色彩理论，其主要的基础都是色轮。"

1. 牛顿色相环

牛顿色相环是较为科学的早期色彩表示方法。后来人们把太阳光七色概括为六色，并把它们圈起来，头尾相接，变成六色色环，在三原色与三间色中十分明确地区分开来。三原色在一个正三角形的三个角所指处（当时误将黄色认为原色，如今只认作减光混合）。而三间色也正处于一个倒等边三角形的三个角所指处。三原色中任何一种原色都是其他两种原色的间色的补色；也可以说，三间色中任何一种间色都是其他两种间色的原色的补色（图 2-11）。

2. 伊顿色相环

伊顿色相环是 12 色色相环，是以三原色——红、黄、蓝加上三原色两两互调的间色——橙、绿、紫，再加上红、橙、黄、绿、蓝、紫这 6 个颜色之间两两互调的复色——红橙、黄橙、黄绿、蓝绿、蓝紫、红紫，共 12 色。三原色在中心，三间色次之，再加上它们之间的复色。伊顿色相环更加具体地体现了原色、间色以及复色之间的关系（图 2-12）。

图 2-11　牛顿色相环　　　图 2-12　伊顿色相环

3. 孟塞尔色相环

孟塞尔色相环以红、黄、蓝、绿、紫 5 色为主色，每两个主色之间加一间色成 10 个基本色。再将每个基本色按 10 等份分成 10 个色，从而合成 100 个颜

色的色相环。在每个基本色的 10 色中，第 5 色为代表色，直径色两端的色互为补色（图 2-13）。

4. 奥斯特瓦德色相环

奥斯特瓦德色相环以红黄、橙、红、紫、蓝、蓝绿、绿、黄绿 8 种色相为基本色相。每个基本色又分为 3 个颜色，依次展开形成 24 个色相环，处于基本色相中间位置的 2 号色为该色相的代表色相，色相环上直径两端的纯色为补色（图 2-14）。

图 2-13　孟塞尔色相环　　图 2-14　奥斯特瓦德色相环

5. 日本色研所（P.C.C.S）色相环

P.C.C.S 色相环是以光谱中的红、橙、黄、绿、蓝、紫 6 个主要色相为基础，以等间隔、等视觉差距的比例调配出 24 色相环。每色标以数字为序号，例如，1 为红、2 为红味橙、3 为橙红等。此环中包含了颜料三原色和色光三原色，在应用上有两者兼顾的实用性（图 2-15）。

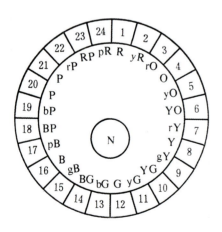

图 2-15　P.C.C.S 色相环

我们可以利用这些色相环，查找不同的色彩，了解色相与色相之间的关系，熟悉补色的位置及其关系，但是色相环的不足之处在于，无法同时表示出色彩的三要素——色相、明度、纯度之间的关系。

二、色立体

色立体是借助于三维空间来表示色相、明度、纯度的概念。如果我们以地球仪为模型，色彩的关系可以用这样的位置和结构来表示：赤道部分表示纯色相环；南、北两极连成的中心轴为无彩色系的明度序列，南极为黑，用 B 表示，北极为白，用 W 表示，球心为正灰；南半球为深色系，北半球为明色系；球的表面为清色系；球内为含灰色系（浊色系）；球表面任何一个到球中心轴的垂直线上，表示着纯度序列；与中心轴相垂直的圆直径两端表示补色关系。但事实上如果以图 2-16 的色彩明度序列表将球包裹起来，可以发现纯度最大的黄色不在赤道上，而是偏向 W，其次为青色。纯度最大的紫色也不在赤道上，而是偏向 B，这样就构成一个波浪起伏式偏赤道的色球仪。

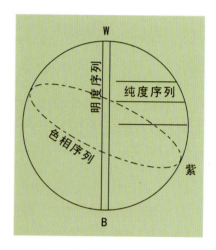

图 2-16　色球仪的表示

1. 孟塞尔色立体

孟塞尔是美国的色彩学家，长期从事美术教育工作。美国早在 1915 年就出版过《孟塞尔颜色图谱》，1929 年和 1943 年又分别经美国国家标准局和美国光学会修订出版《孟塞尔颜色图册》。最新版本的颜色图册包括两套样品，一套有光泽，一套无光泽。有光泽色谱共包括 1 450 块颜色，附有一套黑白的 37 块中性灰色；无光泽色谱有 1 150 块颜色，附有 32 块中性灰色。每块大约为 1.8 cm×2.1 cm。孟氏色谱是从心理学的角度，根据颜色的视知觉特点所制定的标色系统。目前，国际上普遍采用该标色系统作为颜色的分类和标定的办法。孟塞尔色立体是根据色彩的三个要素——色相、明度和纯度制定的（图 2-17）。

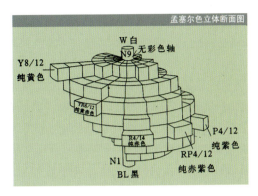

（a）孟赛尔色立体中介面图

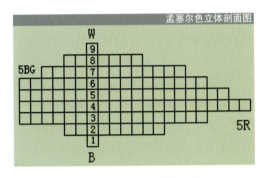

（b）孟塞尔色立体剖面图

（c）孟塞尔色彩立体图

图2-17 孟塞尔色立体

（1）色相表示法。依照色彩三要素，把色相定为10个，以红（R）、黄（Y）、绿（G）、蓝（B）、紫（P）五种色相为基础，再加上黄红（YR）、黄绿（YG）、蓝绿（BG）、蓝紫（BP）和红紫（RP）五种间色，共是10种色相。每一种色相又进一步分为10种，共计100个色相，取其第五号为该色相中的代表色，如5R、5YR、5Y、5GY、5G、5BG等。然后将色相排列在球体的赤道上，在相对直径两端的色相互为补色。

（2）明度表示法。把明度（V）分成11个色阶，纯白色为10，纯黑色为0，9至1为自浅而深的灰色渐变系列，以N0、N2、N3……表示，当然这只是理论上的理解。在实际应用中，绝对的纯白与纯黑是不存在的。孟塞尔色立体的每一纯度色相与其等明度的中性灰色水平对应，由于各种色相的纯度和明度不等，所以色立体上的位置高低不一。

（3）纯度表示法。把纯度（C）依照色相不同分成不同色阶，以红（5R）的纯度为最高，因此，它也是纯度色标最多的色，可达到14个纯度阶段。纯度序列横向排列，中心轴既是明度的绝对轴，又是纯度的零度轴，即"无彩轴"。孟塞尔色立体是以HV/C的形式来表示色立体中的色相、明度、纯度的。例如R6/10代表红色相，10为纯度，6为明度；YR8/8代表黄橙色相，8为纯度，8为明度。

孟塞尔色彩体系的色相、明度、纯度的表示法便于理解，属于比较通用的色立体，应用十分广泛。由于孟塞尔色立体的纯度色阶按色相不同的长短不一，成不规则形，所以又被称为"色树"。

2. 奥斯特瓦德色立体

奥斯特瓦德是德国著名的哲学家、化学家，1875年获得化学学士学位，1878年获捷尔普特大学博士学位，曾于1909年获得诺贝尔化学奖。他一生致力于物理、化学研究，用他的高深物理、化学理念于1916年发表了《对色彩体系的标准理论》，并于1923年提出了"奥斯特瓦德色立体"。他创造的色彩体系不需要很复杂的光学测定，就能够把所指定的色彩符号化，为美术家的实际应用提供了工具。

奥斯特瓦德色立体与孟塞尔色立体基本上是一致的，也是依照色彩的三要素按三维空间组合的，其方向也与孟塞尔色立体一致，但在基色的定位上有所不同。

（1）色相表示法。以红（R）、黄（Y）、蓝（B）、绿（G）四色为基础，将四色分别放在圆周的四个等分点上，用成两组补色对比。然后再在两色中间依次增加橙（O）、蓝绿（BG）、紫（P）、黄绿（YG）四间色，共计8个主色相。又将每一色相再分为三个色相，成为24色相环。色相按顺时针顺序排列为黄、橙、红、紫、蓝、蓝绿、绿、黄绿。从黄（Y）开始序号为1，到黄绿（YG）为止序号为24。

(2)明度表示法。以无彩色黑、白、灰分成8个色阶,每个色阶用一个字母表示,即以无色彩黑、白、灰为中轴,由白到黑共计8个明度等级,它们分别用小写英文字母a、c、e、g、i、l、n、p来表示。每个字母表示一个白色量,同时又表示一个黑色量,两者之和为100(表2-1)。

表2-1 奥斯特瓦德白、黑量记号表

表头	a	c	e	g	i	l	n	p
白量	89	56	35	22	14	8.9	5.6	3.5
黑量	11	44	65	78	86	91.1	94.4	96.5

以明度阶段为垂直轴,作一个以明度系列为边长的三角形,以顶点配置纯色,三角形的上边为明色、下边为暗色,两边之间的色为中间色,各附以记号来表示色标的含白量与含黑量,其每个纯色单页称为三角色表。把三角色表回转而形成的圆锥体就是奥斯特瓦德色立体(图2-18)。

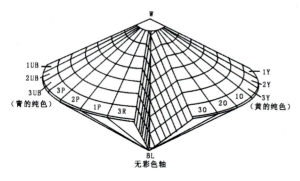

图2-18 奥斯特瓦德色立体

(3)纯度表示法。奥斯特瓦德色立体与孟氏色立体一样,中心轴既是明度绝对轴,又是纯度的零度轴。中心轴上的无彩色为0,由内而外逐渐增高。最外围的顶点为该色相的最高纯度色。它的表色法由三部分组成:序号表示色相,每个色相都有固定的序号,第一个字母表示白量,第二个字母表示黑量。表示白量、黑量的字母都有固定的值(表2-1)。如8PA,8所代表的色相为红色,P代表3.5%的含白量,A代表11%的含黑量。表色时用100减去含白量与含黑量之和就是色量。

3. 日本色研所色立体

日本色彩研究所配色体系简称P.C.C.S色立体。日本色研所在1951年制定出一套新的"色彩标准"后,经过13年的改进及测试,于1964年正式发布"日本色研所配色体系",1965年被公开采用。P.C.C.S色立体与孟塞尔色立体、奥斯特瓦德色立体原理相同,都是以色彩三要素组成三度空间的球体,24个色相,与奥斯特瓦德色相数量也相同。但与前两者的色立体还是有不同之处的。

(1)色相表示法。P.C.C.S色立体的色相环是以光谱上红、橙、黄、绿、蓝、紫6个主要色相为基础,并调配以24色相的色相环,表示法为:1红,2红味橙,3橙红,4橙,5黄味橙,6黄橙,7红味黄,8黄,9绿黄,10黄绿,12绿,13蓝味绿,14蓝绿,15绿味蓝,16蓝,17紫味蓝,18蓝紫,20紫,21紫,22紫味红,23红紫,24紫味红。色相与色相之间的距离间隔为感觉上的等差,又称为等差色相环,在色相环上相对着的色相为互补色关系,但补色不在直径两端的位置上。

(2)明度表示法。日本色研所的色体系的明度系列是把黑定为10,白定为20,从白到黑分成9个色阶的灰色系列,全部共有11个阶段。

(3)纯度表示法。日本色研所的色立体对纯度的划分也是以色相不同而分成不同的色阶。从无彩色的中心轴开始,纯度为0,离开中心轴越远,纯度就越高。每一色相的最高纯度皆为9级,各纯色的视觉明度因色相的不同细分为17级,使纯色的明度变化与黑、灰、白明度轴相统一,整个色立体呈不规则的椭圆立体形(图2-19)。

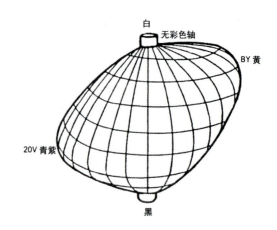

图2-19 日本P.C.C.S色立体

三、色彩体系的应用

色相环和色立体好似一部色彩大词典，或者说是极为科学化、标准化、系统化以及实用化的工具书，使我们全方位了解了色彩的空间，从而使色彩的研究和管理更加规范化、简便化，任何一种色彩均可在色彩体系中找到与之对应的位置。色彩体系具有严密的科学性；给色彩定性、定位，按照一定的秩序排列，能够明确地指出色彩的分类及色彩与色彩之间的对比和调和规律；同时，色彩体系还为我们提供了标准化的色谱，扩展了使用色彩的思路，极大地方便了色彩的使用与管理。

※ 第四节　色彩的混合

一、色彩混合的定义

两种或两种以上的颜色混合在一起，构成与原色不同的新色称为色彩混合。色彩混合有三种形式：色光的三原色混合后变成白色光，称为加色混合；颜料的三原色混合后呈黑色，称为减色混合。加入的种类越多，颜色越显得暗浊；色彩还可以在进入视觉之后才发生混合，称为中性混合。

二、三原色理论

所谓三原色，就是指三色中的任何一色，都不能用另外两种原色混合产生，而其他色可由这三色按一定的比例混合出来，这三个独立的色称为三原色（或三基色）。

牛顿用三棱镜将白色阳光分解得到红、橙、黄、绿、青、蓝、紫七种色光，这七种色光的混合又得白光，因此他认定这七种色光为原色。后来物理学家大卫·鲁伯特进一步发现染料原色只是红、黄、蓝三色，其他颜色都可以由这三种颜色混合而成的。他的这种理论被法国染料学家席弗通过各种染料配合试验所证实。从此，这种三原色理论被人们所公认。1802年生理学家汤麦斯·杨根据人眼的视觉生理特征提出了新的三原色理论。他认为色光的三原色并非红、黄、蓝，而是红、绿、紫。这种理论又被物理学家马克思韦尔证实。他通过物理试验，将红光和绿光混合，这时出现黄光，然后掺入一定比例的紫光，结果出现了白光。此后，人们才开始认识到色光和颜料的原色及其混合规律是有区别的。色光的三原色是红、绿、蓝（蓝紫色）（图2-20），颜料的三原色是红（品红）、黄（柠檬黄）、青（湖蓝）（图2-21）。

三原色

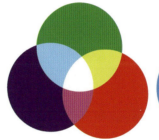
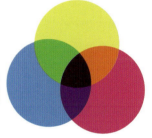

图 2-20　光色三原色　　图 2-21　颜料三原色

三、加色混合

加色混合又称色光的混合，即将不同光源的辐射光投照到一起，合照出新色光，色光混合后所得混合色的亮度比参加混合的各色光的亮度都高，是各色光亮度的总和。例如，红+绿=黄，明度增加；绿+紫=蓝，明度增加；红和蓝可混成亮红，明度增加。如果把三个原色光混合在一起，变为白色光，白色光为最明亮的光。加色混合法是颜色光的混合，颜色光的混合是在外界发生的，然后才作用到我们的视觉器官，也可以说是不同的光线射入我们的视网膜，我们便看到了颜色。生活中常见的使用色光三原色混色的例子是彩色电视机，由显像管中的三原色光束组成色彩影像，另外，还有舞台灯光设计、室内空间设计等（图2-22）。

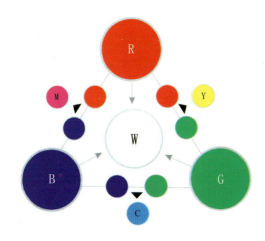

图 2-22　加色混合

四、减色混合

有色物体（包括颜料）之所以能显色，是由物体对色谱中色光选择吸收和反射所致。"吸收"的部分色光，也就是"减去"的部分色光。印染染料、颜料、印刷油墨等各色的混合或重叠，都属于减色混合。当两种以上的色料相混或重叠时，相当于从照在上面的白光中减去各种色料的吸收光，其剩余部分反射光的混合结果就是色料混合和重叠产生的颜色。色料混合种类越多，白光中被减去的吸收光就越多，相应的反射光量也越少，最后将趋近于黑浊色。这就是减色混合（图 2-23）。

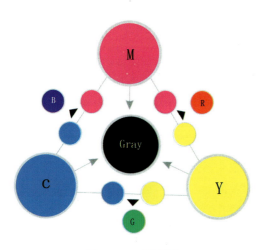

图 2-23　减色混合

五、中性混合

中性混合是色光传入人眼在视网膜信息传递过程中形成的色彩混合效果。它与色光的混合有相同之处，包括色盘旋转混合与空间混合两种。

1. 色盘旋转混合

将色彩等面积地涂在色盘上，旋转后混合成新的色彩效果，称之为色盘旋转混合（图 2-24）。由于混合的色彩快速、反复地刺激人视网膜的同一部位，从而得到视觉中的混合色。色盘旋转的实践证明：应用加色混合其明度提高，减色混合明度降低，被混合的各种色彩在明度上却是平均值，因此称为中性混合。

图 2-24　色盘旋转混合

2. 空间混合

空间混合也称中性混合、第三混合，是指将两种或多种颜色穿插、并置在一起，通过一定的视觉空间距离，在人的视觉中造成色彩混合的效果。当各种颜色的反射光快速地先后刺激或同时刺激人眼，光的印象在视觉中混合，或同时将信息传入人的大脑皮层，人们感觉到的色彩就是混合型的。其实颜色本身并没有真正混合，只是反射光的混合。因此，与减色法相比，空间混合增加了一定的光刺激值，其明度等于参加混合色光的明度平均值，既不减也不加。由于它实际比减色混合明度显然要高，因此，色彩效果显得丰富、响亮，有一种空间的颤动感，表现自然、物体的光感，更为闪耀。点彩派、电子分色套色印刷正是应用这个原理（图 2-25）。

图 2-25 空间混合

※ 第五节　色彩关系的形成

在实际色彩应用中，色彩依附于一定物体之上，并在一定的环境中呈现出其视觉效果。这种效果又会受到色彩的形状、面积、光源、环境等因素的制约而产生差异。因此，在一定的空间中进行色彩的观察，首先要从色彩关系的观察角度入手。所谓色彩关系是指色彩与色彩之间既区别又联系的存在方式。任何物体、空间、色彩现象都以极为微妙、复杂的关系形式存在，绝不仅仅是某种单一的色彩。固有色、光源色、环境色是形成色彩关系的三大因素，是认识色彩关系的前提。

固有色是指在日光下，人们对物体色彩特征的稳定记忆和习惯性称谓，它是物体的基本颜色特征。例如，在正常的条件下，人们认为红旗是红色的，草地是绿色的。可是，从色彩的光学原理可知物体并不存在固定不变的固有颜色，物体的颜色是与光密切相关的，并在一定的条件下变化着。从理论上讲，是物体由于对照射光波的吸收与反射的不同，从而导致了不同物体颜色的产生。

光源色是指发光体所发出的光线的颜色。如阳光、月光、火光和各种灯光的光色。光源色的不同会引起物体的固有色的变化。例如，一块红布在白天看起来和在晚上灯光下看起来颜色是不同的。

环境色是指一个物体的周围物体所反射的光色，它也会引起物体固有色的变化。例如，在一长方体石膏的背光部放一块红布，其暗部便会接受红布的反光而有红灰色倾向；如果把红布换成一块黄布，则又会产生黄灰色倾向。

可见，物体的固有色实际上是受着光源色、环境色的影响而发生变化的。物体在不同的光源、环境条件下所呈现的色彩，在色彩学上叫作"条件色"。物体的固有色与光源色、环境色的相互关系，对物体的色彩关系的形成和变化是十分重要的。在物体的不同部位，三者之间的关系也不相同。

空间中的色彩变化规律可以概括为"近暖远冷""近纯远灰"。也就是说，在正常的条件下，同样的一种色彩，观察者近距离看到的颜色要比远的颜色暖，因为近的颜色纯度较高，远的颜色纯度较低。

第三章
色彩的运用原则

第一节　色彩的对比
第二节　色彩的调和

※ 第一节　色彩的对比

一般来讲，色彩都不是孤立存在的，红花之所以鲜艳，是因为有绿叶相衬，绿叶有红花作对比，也显得更加翠嫩。也就是说，如果把几种颜色并置在一起，色与色之间就会产生相互对比的效果，即通过比较显现出差异来，如明暗、冷暖、鲜灰等。所谓色彩的对比，就是指某一色彩因受到周围色彩的影响而产生了不同于该色彩单独存在时的视觉效果。

一、色彩对比形式

色彩的对比无处不在。从色彩并置所产生的视觉效果来分，色彩对比可以分为以下两种形式。

1. 色彩的同时对比

同时对比是指在同一空间、同一时间所看到的色彩对比现象（图3-1）。对比产生于这样的事实：看到任何一种特定的色彩，眼睛都会同时要求它的补色，如果这种补色还没有出现，眼睛就会自动地将它产生出来。正基于此，色彩和谐的基本原理才包含了互补色的规律。补色的同时产生，是作为一种感觉发生在观者的眼睛中，并非是客观存在的事实。同时对比效果不仅会发生在一种灰色和一种强烈的有彩色之间，并且也会发生在任何两种并非准确的互补色彩之间。两种色彩分别倾向于使对方向自己的补色转变，因而通常这两种色彩都会失掉它们的某些内在特点，而形成具有新效果的色调。两邻接的色彩同时对比会引起错视现象（图3-2）。

色彩对比

图3-1　同时对比

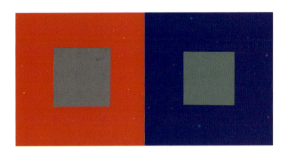

图3-2　同时对比的错视现象

2. 色彩的连续对比

色彩的连续对比是指在不同时间和空间观看不同颜色而产生的前后对比。当我们用眼睛注视某一颜色一段时间之后，就适应了这个颜色，再转眼看第二个颜色时，第二个颜色会发生变化。我们可以做这样一个试验：准备两块面积大小相等的红色和黄色圆形物，首先注视红色圆形物一段时间之后，迅速转眼观看旁边的黄色圆形物，这时你会感觉这块黄色跟原先看到的有所区别，这时的黄色偏向绿色。这一例子说明，前一颜色的影响，会使后一颜色发生变化，从而带有前一颜色的补色成分。被观察的颜色纯度越高，变化就越明显，连续对比就越强烈；与之相反，纯度越低，连续对比的现象就越弱（图3-3）。

图3-3　连续对比

二、色彩对比构成

色彩的色相、明度、纯度、冷暖、面积等对比关系的研究，对提升设计当中色彩应用能力有着极为重要的意义。

1. 色相对比

色相对比是指色彩间因比较而产生的色相之间的差别，并由此所形成的以色相为主的对比。对比强弱可以从色相环上色彩间的距离表示出来。不同的色相

对比，给人以不同的心理感受。它在画面对比中是较为明显的一种对比。色相对比的强弱，是由在色相环上色与色的距离之差来决定的，色相之间的距离越近，对比越弱；距离越远，对比越强。以下归纳四种色相对比的类型，仅供参考（图3-4）。

其他色相对比中，能够起到缓冲对比的作用。所以，同类色相对比在色彩使用中又常常作为调和的因素（图3-5、图3-6）。

图3-5　同类色相对比

图3-4　色相对比

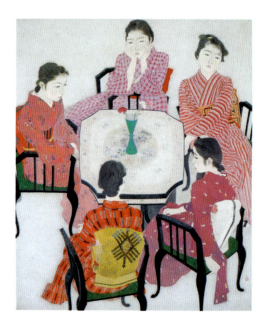

图3-6　红裳　秋野不矩（日本）

（1）同类色相对比。在色相环上，色相距离15°角左右的对比是微弱的色相对比，如黄与橙黄、蓝与蓝紫、绿与蓝绿、红与紫红等。这种对比在视觉上色彩差别很小，所以，常将同类色相对比看作是同一色相不同明度与纯度的色彩对比。这个角度的色彩对比，色相感单纯、柔和，容易统一调和，但也易产生单调、平淡的感觉。正因如此，同类色相对比在与

（2）类似色相对比。类似色相对比是指对比的两种色彩分别处在色相环上相距45°左右的位置上。类似色中含有共同的色彩因素，同属于一个大的色相范畴，但又有冷暖区别。类似色相对比的色相感比同类色相对比的色相感虽然差别明显，但仍能够保持统一、和谐、柔和、雅致、耐看等优点，因为类似色相对比既有变化又有一致性，所以在使用中容易取得好的效果（图3-7）。

色彩的对比与调和

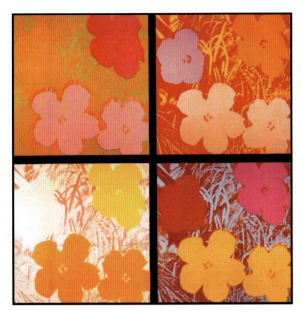

图 3-7　花卉　安迪·沃霍尔（美国）

（3）对比色相对比。在色相环中，色相之间的距离角度在 125°左右的对比称为对比色相对比，其是色相的强对比。它属于色相的次强对比，如黄与蓝紫、绿与紫红、红与黄绿等。对比色相对比比邻近色对比更鲜艳、更强烈、更饱满丰富，容易使人兴奋、激动，但也容易使人产生视觉疲劳，处理不当则容易给人杂乱、烦躁、不安定的感觉。对比色相对比有个性鲜明的特点，在画面上比较难以统一，但如改变对比色相的明度与纯度，可构成许多审美价值很高的以色相对比为主的色调（图 3-8）。

（4）互补色相对比。在色相环上任选一色，与之相距 180°的两个色相的对比均为互补色相对比，如红与绿、黄与紫、蓝与橙等。互补色对比是颜色中最强烈的对比方式。利用颜色的互补的对立使双方色感增强，产生视觉争夺。互补色对比既互相对比又互为需要，也能满足人们对全色相的要求而取得生理上的平衡（图 3-9）。但是，互补色相对比运用不当也会产生不协调、不含蓄、不安定的效果。

图 3-9　互补色相对比　陈芳芳

2. 明度对比

因色彩的明暗差异而形成的对比，称为明度对比。色彩的明暗程度，可以通过加入不同分量的黑白色来实现。根据明度色标显示，我们把明度在 1～3 级的色彩，称为低调色；明度在 4～6 级的色彩，称为中调色；明度在 7～9 级的色彩称为高调色（图 3-10）。

明度对比在色彩构成中占有重要位置，其作用是强化色彩的明暗层次和立体感、空间关系等。色彩明度差在 3 个阶梯内的组合叫作短调，为明度的弱对比；

图 3-8　对比色相对比

明度差在 3~5 个阶梯以内的组合叫作中调，为明度的中对比；明度差在 5 个阶梯以上的组合叫作长调，为明度的强对比。以这种方法来划分，明度对比可主要分为以下 6 种不同的明度调子。

图 3-10　色彩的明度等级

（1）高长调。高长调即高调中的长调对比，该对比以大面积的高调色为基调，配合小面积的低调色，形成强烈的明暗对比效果，具有积极、刺激、明快、活泼的视觉特点（图 3-11）。但是如果明暗差别较大，就易显单调，特别是选用有彩色的低明度作为色阶 1 时，由于处在色阶 10 的色彩需要提高明度，所以彩度也会相应降低，这样就会使色彩感觉贫乏，没有生气。

图 3-12　荷　田渊俊夫（日本）

（3）低长调。低长调即低调中的长调对比。该对比以大面积的低调色为基调，配合小面积的高调色，形成明度的强对比。低长调明度反差大，清晰度高，从而使画面具有极强的视觉冲击力（图 3-13）。

色彩构成的明度对比

但是，同时又因大面积的低明度色容易使画面显得压抑、沉闷，并略带不安定、苦闷的感情色彩。

图 3-11　白夜　西山英雄（日本）

（2）中长调。中长调即中调中的长调对比，该对比以大面积的中调色为基调，配合高调色与低调色，形成中调的强对比。其特点是明度适中，有厚重感、坚实感，容易产生理想的效果（图 3-12）。

图 3-13　灰　高山辰雄（日本）

(4)高短调。高短调即高调中的短调对比，该对比以大面积的高调色为基调，配合明度差别小的色彩，形成高调的弱对比。由于色彩间的明度差别小，因此，形象的清晰度较低，会产生明亮、柔和的效果，带给人亲切感（图3-14）。但也容易造成色彩贫乏，画面无力，没有注目性的效果。

图3-14　题目不详　高山展雄（日本）

(5)中短调。中短调即中调中的短调对比，该对比以大面积的中调色为基调，配合以明度差别小的色彩，形成了中调弱对比。中短调的形象清晰度低，可形成柔和、含蓄、朦胧和梦幻般的色彩效果（图3-15）。

图3-15　题目不详　高山展雄（日本）

(6)低短调。低短调即低调中的短调对比，该对比以大面积的低调色为基调，配合明度差别小的色彩，形成明度的弱对比，显得厚重、柔和、深沉有力。但由于色与色之间的差别小，同时又是低调色，所以容易给人忧郁、沉寂、静止不动的感觉，画面也会稍显沉闷（图3-16）。

图3-16　田园　高山展雄（日本）

3. 纯度对比

色彩的纯度对比主要是由色彩之间纯度的差异变化而形成的对比。色彩的纯度对比，主要侧重于同种色相的不同纯度的色彩形象在同一作品中的并置。虽然色相趋于统一，但纯度上有差别，就会产生视觉上的鲜灰、显隐、进退等不同的效果。一幅作品往往由不同色相的色彩构成，这就造成了多种色相不同纯度的色彩对比效果。在色彩体系中，每个颜色都有自己的纯度值，不同色相的纯度值也有差别，如红色的纯度值为14，而蓝色的纯度值为6。为了便于区分，我们暂且排除色立体中各个色相的级数差别，把不同色相的纯度值从低到高均分为12级。色彩纯度值差别的大小决定纯度对比的强弱关系。因此，我们把纯度对比归纳为以下三种类型。

(1)高纯度基调对比。以高纯度色彩在画面面积中占60%左右时，与纯度其他阶梯色彩共同构成高纯度基调（鲜调），即纯度的鲜强对比、鲜中对比、鲜弱对比。高纯度基调对比的色彩效果使人感觉积极、强烈而冲动，有膨胀、外向、快乐、热闹、聪明、活泼的感觉（图3-17）。但运用不当会产生残暴、恐怖、疯狂、低俗等效果。

(2)中纯度基调对比。以中纯度色彩在画面面积中占60%左右时，与纯度其他阶梯色彩共同构成中纯度基调（中调），即纯度的中强对比、中中对比、中

弱对比。中纯度基调对比的色彩效果给人感觉中庸、文雅、可靠。如在画面中加入5%左右面积的点缀色可取得理想效果（图3-18）。

图3-17　三人　北泽映月（日本）

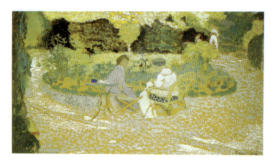

图3-18　花园里　维亚尔（法国）

（3）低纯度基调对比。当低纯度色彩在画面面积中占60%左右时，与纯度其他阶梯色彩共同构成低纯度基调（灰调），即纯度的灰强对比、灰中对比、灰弱对比。低纯度基调对比的色彩效果给人感觉平淡、消极、无力、陈旧，也有自然、简朴、耐用、超俗、安静、无争、随和的感觉（图3-19）。但运用不当会产生肮脏、土气、悲观、伤神的感觉。

图3-19　安妮的软食　维亚尔（法国）

4. 冷暖对比

由色彩间的冷暖差别形成的对比称为冷暖对比。色彩的冷暖感，来自人的生活经历的生理和心理感受。由此，色彩要素中的冷暖对比，特别能发挥色彩的感染力。色彩的冷暖倾向是相对的，要在两个色彩相对比的情况下才能显示出来。

在色彩冷暖对比中，首先找出最暖色为暖极，再找出最冷色为冷极。橙为暖极，是最暖色；蓝为冷极，是最冷色；橙与蓝是一对互补色即色相对比中的补色对比。冷暖对比实际上是色相对比的又一种表现形式。色彩的冷暖对比还受色彩的明度及纯度的影响，受明度的影响为：白色反射率高，感觉冷；黑色吸收率高，感觉暖。暖色加白降低了温度，使之向冷转化；冷色加白提高了温度，使之向暖转化；冷色加黑提高了温度，使之向暖转化；暖色加黑降低了温度，使之向冷转化。色彩的纯度对色彩的冷暖影响为：高纯度的冷色显得更冷，高纯度的暖色显得更暖。由于纯度的降低，明度向中明度靠近，色彩的冷暖感觉也随之降低而向中性变化。

以冷暖对比为主构成的色调，给人的感觉为：冷色基调感觉寒冷、清爽，有空气感、空间感。暖色基调感觉热烈、热情、刺激、有力量、喜庆等，色彩冷暖运用得当能取得美妙的效果（图3-20）。例如，凡·高的作品《夜间的露天咖啡座》中（图3-21），整个画面分成两部分，画面上部分以冷蓝表现夜晚的天空，画面下方则以橙黄暖色来表现咖啡馆的灯火明亮，整个画面的冷暖对比非常直接，具有强烈的色彩效果。这种对比方式在凡·高的其他作品中也有广泛的体现。

图3-20　冷暖对比

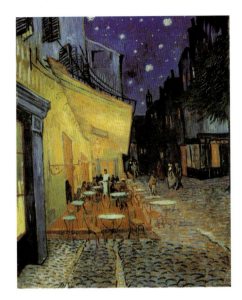

图 3-21 《夜间的露天咖啡座》凡·高（荷兰）

5. 面积对比

形态作为视觉色彩的载体，总有其一定的面积，因此，从这个意义上说，面积也是色彩不可缺少的特性。艺术设计实践中经常会出现这样一种情况：虽然色彩选择比较适合，但由于面积、位置控制不当而导致了失误。所以，在色彩对比中，面积的变化影响着色彩的效应。一个色彩是否能形成画面的主色调，关键在于它在整体色域中与其他色域的面积比例关系。由于比例差异变化而引起的明度、纯度、色相、冷暖等方面的变化称为面积对比（图 3-22）。

色彩构图时若感觉某色太强烈，而另一色却力量不够，难以在视觉上引起注意，除要改变色相、纯度、明度外，还可以对色彩所占据的面积作适当调整。尤其在创作中，我们应当主观能动地调整色彩的面积比例关系，如果要使画面的统一感加强，就要扩大画面中主色调与其他色彩面积的对比值。对比越大，统一感就越强（图 3-23）。

图 3-23 艺术家的思想 琼斯（英国）

图 3-22 面积对比

※ 第二节 色彩的调和

色彩之美在于和谐，而和谐源自对比与调和，所有的色彩对比结果都要归为调和。色彩调和是指两个或两个以上的色彩，有秩序、协调和谐地组织在一起，能使人心情愉快、得到满足等的色彩搭配。但在设计中，色彩是否调和，通常取决于是否能满足我们的视觉感受和生理需要。为了适应目的，色彩调和相对于色彩对比来说更倾向于色彩视觉效果。因此，色彩调和的意义在于：使有明显差别的色彩经过调整构成和谐统一的整体，构成符合设计目的的美的、和谐的色彩关系。

一、色彩调和的原理

1. 以色相为基础的配色

（1）同一色相配色。同一色相配色是指在色立体上，同一色相页上各色的调和。由于同一色相页上的各色均为同一色相，只有明度和纯度的差别，所以各色的搭配就会给人以简洁、明快、单纯的美感。除过分接近的明度差、纯度差以及过分强烈的明度差外，均能取得理想的调和效果。

（2）近似色相配色。色相近似配色是指在色相环上，色相相距45°以内的色相之间的调和。从理论上讲，在色相环上色相相距15°角左右为同类色，色相相距45°角的为类似色，这些色彩同属于一个大的色相范畴，我们统称它们为近似色相。所构成的画面由于色相变化跨度不大，同类色相和类似色相构成的画面，效果无疑是统一、中性的。

（3）对比色相配色。对比色相配色，是指在色环中，位于色环圆心直径两端的色彩或较远位置的色彩搭配。它包含了中差色相配色、对照色相配色、辅助色相配色。

在24色相环中，两色相相差4～7个色，称为基色的中差色。在色相环上有90°左右的角度差的配色就是中差配色。它的色彩对比效果明快，是深受人们喜爱的颜色。

在色相环上，色相差为8～10的色相组合，被称为对照色。从角度上说，相差135°左右的色彩配色就是对照色。色相差为11～12，角度为165°～180°的色相组合，称为辅助色配色。

2. 以明度为基础的配色

明度是人类分辨物体色最敏锐的色彩反应。明度的变化可以表现事物的立体感和远近感。如希腊的雕刻艺术就是通过光影的作用产生了许多黑、白、灰的相互关系，形成了成就感；中国的国画也经常使用无彩色的明度搭配。有彩色的物体也会收到光影的影响产生明暗效果。像紫色和黄色就有着明显的明度差。

将明度分为高明度、中明度和低明度三类，这样明度就有了高明度配高明度、高明度配中明度、高明度配低明度、中明度配中明度、中明度配低明度、低明度配低明度六种搭配方式。其中，高明度配高明度、中明度配中明度、低明度配低明度属于相同明度配色。一般使用明度相同、色相和纯度变化的配色方式。

3. 以纯度为基础的配色

（1）同一色调配色。同一色调配色是将相同色调的不同颜色搭配在一起形成的一种配色关系。同一色调的颜色，色彩的纯度和明度具有共同性，明度按照色相略有变化。不同色调会产生不同的色彩印象，将纯色调全部放在一起，会产生活泼感。在对比色相和中差色相的配色中，一般采用同一色调的配色手法，更容易进行色彩调和。

（2）类似色调配色。类似色调配色是以色调配图中相邻或接近的两个或两个以上色调搭配在一起的配色。类似色调的特征在于色调和色调之间微小的差异，较统一色调有变化，不易产生呆滞感。

（3）对比色调配色。对比色调配色是指相隔较远的两个或两个以上的色调搭配在一起的配色。对比色调配色在配色选择时，会因纵向或横向对比有明度及彩度上的差异，比如：浅色调和深色调配色，即为深与浅的明暗对比。

二、色彩调和的方法

由色彩调和规律可知，色彩调和是相对于色彩对比而言的，也是在色彩的变化统一中体现出来的。不协调的对比色彩，可以通过增强统一因素取得调和，也就是包括增大画面中大多数色彩所具有的共同色彩成分，或者通过增加主导色块所占据画面的面积等方法实现。一方面，对于过分统一的色彩，则要增强对比因素以使之达到调和。而这样的基本方法不论是设计还是绘画都可以通过运用相应的方法来实现色彩的调和。可以归纳为以下四种方法。

色彩调配大全

1. 同一调和法

同一调和法即在色彩相互之间差别大、对比强烈的情况下，通过增加各色同一因素使强烈的对比缓和下来的方法。增加的同一因素越多，调和感越强。同一调和法包括同色相调和、同明度调和、同纯度调和以及非彩色调和。例如，在强烈刺激的色彩双方或多方混入白色，使明度提高、纯度降低、刺激力减弱，

或混入黑色使双方或多方明度、纯度均降低，对比减弱等（图3-24）。

图3-24　黑色调和

2. 秩序调和法

秩序调和是指把不同明度、色相、纯度的色彩组织起来，形成渐变的或有节奏、有韵律的色彩效果，使原来对比过分强烈刺激的色彩关系柔和起来，使本来杂乱无章的色彩有秩序、和谐统一起来。秩序调和法包括对同色相、同纯度色作明度渐变秩序组合，同明度同纯度色作色相渐变秩序组合，对同色相色作明度、纯度渐变秩序组合，同明度而作色相、纯度渐变秩序组合，同纯度而作明度、色相渐变秩序组合，单色相灰量渐变秩序组合，补色相的灰量渐变秩序组合以及无彩色系明度渐变秩序组合等（图3-25）。

图3-25　秩序调和　埃格（美国）

3. 面积调和法

面积调和法与色彩三属性无关，它不包含色彩本身要素的变化，而是通过面积的增大或减小来达到调和。如当一对强烈的对比色出现时，双方面积悬殊越小越难调和；双方面积悬殊越大，调和感越强。面积的调和与彩度的调和有相似之处，面积对比的加强，实际上是在增加一个色素的分量的同时而减少了另一个色素的分量，从而起到了对色彩的调和作用。事实也证明，色差大的强对比也会因面积的处理而呈现弱对比效果，给人以调和之感（图3-26）。面积的调和是任何色彩设计作品都会遇到而且必须考虑的问题，也是色彩调和的一个较为重要的方法。

图3-26　静物与茄子　马蒂斯（法国）

4. 分割调和法

分割调和是指在两种对立的色彩之间建立起一个中间地带来缓冲色彩的过度对立。它不改变对比色的任何属性，只是在各种对比色之间建立缓冲区。如把两块对比色用粗白线或粗黑线这种中间色勾出，使两对对比色互不侵犯、平稳和谐，视觉上达到调和（图3-27）。

图3-27　分割调和

第四章 色彩的心理效应

第一节　色彩的性格特征与共同感情
第二节　色彩的联想与象征

色彩的心理效应是人对客观世界的主观反映。在长期的社会活动中，人们受到性别、年龄、职业、民族、性格、素养及审美条件等多种因素的影响，对色彩的认识在生理和心理上形成了一些习惯性的色彩印象，并在不知不觉中左右着自身的情绪和行动，这就需要研究色彩与心理的关系，掌握色彩客观性对人知觉造成的各种刺激以及由此产生的各种心理影响。人的心理活动是一个极为复杂的过程，它由各种不同的形态所组成，如感觉、知觉、思维、情绪、联想等，而视觉只是包括听觉、味觉、嗅觉、触觉等内在感觉的一种。因此，当视觉形态的形和色作用于心理时，并非是对某物或某色个别属性的反应，而是一种综合的、整体的心理反应。

色彩的性格

起人们的兴奋感，促使血液循环加速；当红色处于低明度的状态时，给人以稳重、消极、悲观的感觉；当红色处于低纯度状态时，其性格则是温柔、愉快、多情的，意味着幸福、温馨、爱情，属于年轻的色彩（图4-2）。

※ 第一节　色彩的性格特征与共同感情

图4-1　红色在展示设计中的作用

一、色彩的性格特征

在学习色彩或运用色彩时，通常要明确色彩的基本性格特征，因为不同的色彩有不同的表现价值，其调和关系也各不相同。所以，要想充分利用色彩传达感情，了解各色不同的性质及其具有的客观表现性就显得非常重要。下面将主要分析有彩色系中的红、橙、黄、绿、蓝、紫，无彩色系中的黑、白、灰等几个基本色相的性格特征。

1. 红色

在可见光谱中由于红色光波的波长最长，最容易引起人们的注意，它在视网膜上成像的位置最深，所以，红色在视觉上便产生迫近、扩张的感觉。红色容易给人兴奋、热情、暖和、健康、吉利、喜庆、充实、饱满的感觉。红色的个性强，而且端正，具有号召性，象征着革命，表现为一种积极向上的情绪。红色在我国有着悠久的历史，它不仅被人们用作欢乐、庆典、胜利时的装饰色，而且在现代用色中，红色还是最富鼓舞性的色彩，尤其是当它被用在标志、旗帜等方面的时候（图4-1）。红色之所以能够成为最佳色，是由于红色的注目性与美感。然而，由于红色过于强烈、暴露的缘故，它也常常被认为是幼稚、野蛮、战争和危险的色彩。因此，红色又是警告、危险、防火的指定色。如果大面积使用红色就容易使人感到疲劳与躁动不安。总之，红色是一种热烈、冲动、有活力的色彩。当红色处于高饱和状态时，可以激

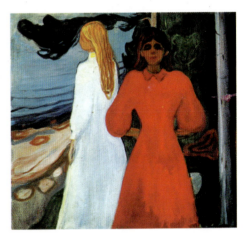

图4-2　红与白　爱德华·蒙克（挪威）

色彩学家约翰内斯·伊顿描绘了红色处于不同色彩关系中时的表现效果：在深红色的底色上，红色显得平静，热度衰减；在蓝色的底色上，红色就像炽热燃烧的火焰；在黄绿色的底色上，红色变成了冒失、鲁莽的闯入者，激烈而又不寻常；在橙色的底色上，红色似乎淤积着，暗淡而无生命，好像焦干了似的；只有在同黑色对比时，红色才会迸发出它最大的、不可征服的热情来。

康定斯基认为每一种色彩都可以是冷的,也都可以是暖的,但在其他任何色彩中都找不到像红色那样强烈的热情。

2. 橙色

橙色比红色明度高,是十分活泼的色彩,让人兴奋,并有富丽、辉煌、炙热的情感意味。橙色的波长在红色与黄色之间,具有红色与黄色之间的性质。其明度仅次于黄色,强度仅次于红色,是色彩中最响亮、最温暖的颜色,常使人联想到金色的秋天、丰硕的果实,因此,橙色是一种富足、快乐而幸福的色彩。橙色是火焰的主要颜色。在室内装修的时候,如果在橙色中加入白变成米白色、奶油色,则可以取得温雅、柔和的色彩效果(图4-3、图4-4)。

图4-3 橙色在展示设计中的应用

图4-4 低纯度高明度的橙色在室内设计中的应用

看到橙色,会令人想到炎炎夏日。而橙黄色给人的感觉也一样,就像盛夏炎炎的阳光。橙色作为黄和红的混合色活泼、有光泽,具有明快的特色;橙色稍稍混入黑色或白色,会成为一种稳重、含蓄又明快的暖色,橙色中加入较多的白色会带有一种甜腻的味道,但混入较多的黑色后,就成为一种烧焦的颜色。橙色与蓝色的搭配,构成了最响亮、最欢快的色彩。褐色明度增加则得米色。米色作为室内的颜色,具有柔和、温暖的感觉。

3. 黄色

黄色的波长适中,是所有色相中最能发光、发亮的色彩,给人以轻快、透明、充满希望的感觉(图4-5、图4-6)。黄色灿烂、辉煌,有着太阳般的光辉,因此象征着照亮黑暗的智慧之光;黄色有着金色的光芒,因此又象征着财富和权力,它是骄傲的色彩。黄色与其他色彩对比时,会呈现出不同的情感倾向。当黄色与紫色结合时,便会形成色彩中最强烈的明暗对比;当白色和黄色组合时,白色便会使黄色失去明亮感,变得暗淡无光;在红色背景上的黄色显得热闹、喜庆;而在黑色陪衬下的黄色会尽现它积极、明亮、强劲的性格特征;蓝色背景上的黄色感觉明亮、温暖,但由于对比过于强烈,偶尔也会显得生硬。总之,黄色是以其色相、纯度和明度高,视觉温暖和可视性强为特征。

康定斯基在分析色彩的表象时,对于黄色曾经做过这样的描述:一个黄色的圆形会显示出一种从中心向外部扩张的运动趋势,这种运动明显向着观看者的位置靠近。而一个蓝色的圆形,则会产生一种向心运动,其运动方向是背离观看者的。

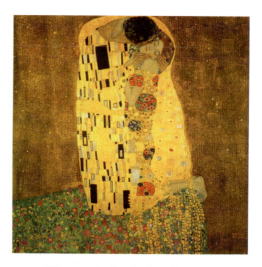

图4-5 吻 克里姆特(奥地利)

图4-6 四月 莫里斯·德尼(法国)

4. 绿色

绿色是大自然的颜色，意味着生命和生长，象征和平、安详、平静、温和，给人安全、自然、平安之感。绿色有稳定、中性、温和的性格，人的视觉器官对于绿色光的刺激反应最为平静，也正因为这种平静，使绿色成为在解除人的视觉疲劳方面最为有效的环境色（图4-7、图4-8）。鲜艳的绿色美丽、优雅、宽容、大度；黄绿色单纯、年轻；蓝绿色清秀、豁达；含灰的绿色宁静、平和。总之，绿色是大自然的颜色，如春天萌发的绿草，充满了朝气、希望与新鲜。但在西方绿色又意味着嫉妒、恶魔。

由于绿色与大自然、森林相关联，能让人联想到和平、平静、安全，因此，交通安全信号、邮电通信也使用绿色。一些医疗机构的场所，通常也选用绿色来规划空间的色彩。

5. 蓝色

蓝色表示希望，蓝色给人最直接的联想便是清澈的天空、一望无际的大海。蓝色具有吸引人的魅力，并给人寂静、透明的感觉，可展现无限的空间感，因而象征永恒（图4-9）。蓝色是最冷的色，使人们联想到冰川上的投影。另外，蓝色还能给人以极强的现代感，高科技的展示会都使用蓝色（图4-10）。蓝色在纯净的情况下并不代表感情上的冷漠，它只不过代表一种平静、理智与纯净而已。真正令人的情感萎缩到冷酷悲哀的色，是被弄混浊的蓝色。蓝色在西方表示名门血统，是身份高贵的象征。但是，蓝色又是绝望的同义语，所谓"蓝色的音乐"实质就是"悲伤的暗示"。

图4-7　绿色在展示设计中的应用

图4-8　绿色在产品设计中的应用

图4-9　蓝色在展示设计中的应用

图4-10 蓝色给人以现代感

6. 紫色

波长最短的可见光是紫色波。紫色是19世纪中叶，英国制造疟疾特效药奎宁的合成色。后来变成合成的染料。当时，维多利亚女王穿着这种颜色的服装出席万国博览会的盛会，而引发热门话题。格调高雅的紫色系因此成为英国王室的传统色系。在古希腊时代，紫色作为国王的服装色使用，以象征尊贵。在我国和日本的古代，紫色也作为表示等级的服装色。紫色系在欧洲流传很广，其华丽、高贵的特性别具一格。优雅、华丽的紫色系，可提高周围的气氛；而在正式的场合或宴会中，也属于非常引人注目的颜色。其特点是娇柔、安详、高尚、艳丽、优雅。大自然中的紫色并不是很多，但它安然、巧妙、均衡，给人以清新之感。紫色和粉红色、白色、金色、银色等色相相互搭配时，最能引发人们梦幻般的憧憬（图4-11）。

图4-11 紫色在展示设计中的应用

对于紫色自身的表现力，约翰内斯·伊顿将其比喻为"一个虔诚的色相"。当把它暗化或者模糊时，它就成了迷信的色彩。但是，一旦将紫色淡化，那优美和高尚的晕色便会使人心醉。当它和黄色形成对比时，紫色会呈现出一种神秘感；当它被大面积使用时会令人产生恐怖感。

7. 黑色

黑色是完全吸收光线的色，在心理上容易让人联想到黑暗、悲哀，给人一种沉静、神秘的感觉。在人的心理上也易产生消极的影响，常使人联想到死、不吉祥等。

康定斯基认为："黑色意味着空无，像太阳的毁灭，像永恒的沉默，没有未来，失去希望。如果把黑色与白色相比，黑色像是乐曲的终止符号。"在中国的阴阳五行说中，黑色则被视为天界的色彩，只有天顶、天的北极才是天帝之座，也只有黑色才是支配万物的天帝之色彩。在色彩表现中，黑色具有稳定、深沉的感觉，可以把其他颜色衬托得更为醒目、突出。它的明度最低，因此也最有分量、最稳重，有一种特殊的魅力，显得既庄重又高贵（图4-12）。因此，西方人以黑色燕尾服为礼服，有种高雅、渊博、脱俗的气质，神甫、牧师、法官都着黑衣，象征公正和威严。

图4-12 黑色在展示设计中的应用

8. 白色

白色以它的高纯洁度象征着清白、光明、正直、无私等。白色是阳光的色，是所有色光的总和，因而白色是极度充实的色，给人以光明。但同时它又是冰、雪、霜、云彩的色，使人觉得寒凉、淡薄、轻盈。在阴阳五行中，白色象征着西方、虎、金、秋天。西方是落日的地方，秋天草木由繁盛转向衰败，给人以凋零没落的感觉。在中国的传统用色中，白色代表悼念，因此，白色常常被用作丧色，为死者送丧的人穿白色丧服，所以民间又把丧事称为"白事"。但是，白色在西方社会却有圆满的意味，新娘身披白纱，象征纯洁和忠贞。从生理上看，白色是最少消耗

人眼的感光蛋白元，满足视觉平衡要求的色彩。它与任何有彩色系的颜色混合或并置，都可以得到赏心悦目的色彩效果。

9. 灰色

灰色是彻底的中性色，有人说灰色是依靠邻近的色彩获得生命的，灰色一旦靠近鲜艳的暖色，就会显出冷静的品格；若靠近冷色，则变为温和的暖灰色。灰色给人以平稳、乏味、朴素等感觉。作为背景是最理想的，因为它不影响邻近的任何一种颜色。在色彩表现中，灰色显示出既不抑制又不强调的特性。任何一种色彩在灰色的衬托下，都能充分发挥出其自身的特点。但是，一旦把灰色混入其他颜色中去，灰色就会减弱或消除该色的特性。灰在情感上给人以消极、灰心、低沉的感觉。但在艺术家眼中，灰色能起到调和各种色相的作用，它和任何色相都协调，既可以陪衬、烘托出相邻色彩的活力，又含蓄地表现了自己的魅力（图4-13）。

心理学家的研究，其主要体现在下列几个方面。

色彩的心理感受

1. 色彩的冷暖感

色彩的冷暖感不是物理上的真实温度，而是一种视觉经验，是由于心理的联想而形成的一种感受，例如蓝色令人联想起冰冷的海水，给人以冰冷的感觉（图4-14）；红色、橙色使人想起火焰或者太阳，给人以温暖的感觉（图4-15）。色彩的冷暖感主要是由色相的不同来决定的。另外，色彩的冷暖感还与纯度有关，例如，在暖色相中，色的纯度越高，暖的感觉就越强；在冷色相中，色的纯度越高，冷的感觉就越强。纯的橙红色和纯的青色是暖色与冷色的两极，绿色和紫色不冷也不暖，被称为中性色，无彩色的白色使人感觉冷，黑色使人感觉暖，灰色属于中性。

图4-13　灰色在展示设计中的应用

图4-14　由蓝色联想起海水

图4-15　夕茜　小野竹乔（日本）

二、色彩的共同感情

虽然色彩引起的复杂感情是因人而异的，但由于人类生理构造和生活环境等方面存在着共性，因此对大多数人来说，无论是单一色，还是几色的混合色，在色彩的心理方面，都存在着共同的感情。根据实验

2. 色彩的轻重感

色彩的轻重感是因物体色与视觉经验而形成的重量感作用于人心理的结果。决定色彩轻重感觉的主要因素是明度。即明度高的色彩感觉轻,明度低的色彩感觉重。其次是纯度,在同明度同色相条件下,纯度高的色彩感觉轻,纯度低的色彩感觉重。从色相方面来说色彩给人的轻重感觉为:暖色红、橙、黄给人的感觉轻;冷色蓝、蓝绿、蓝紫给人的感觉重(图4-16、图4-17)。

图4-16　色彩轻的感觉

图4-17　色彩重的感觉

3. 色彩的软硬感

色彩的软硬感主要取决于明度和纯度。明度较高、纯度较低的色给人以软的感觉;明度低、纯度高的冷色具有坚硬感。例如,在任何一个色相中,加入浅灰色就能使其变为浊色,从而会产生柔软的感觉。反之,在纯色中加入黑色,就会产生硬的感觉。在无彩色系中,黑和白是坚固的,灰色则显得柔软(图4-18、图4-19)。

图4-18　色彩的坚硬感

图4-19　色彩的柔软感

4. 色彩的强弱感

高纯度色有强感,低纯度色有弱感;有彩色系比无彩色系有强感,有彩色系以红色为最强。对比度大的具有强感,对比度低的有弱感,即底深图亮则会有强感,底亮图暗也会有强感;底深图不亮和底亮图不暗则会有弱感。

5. 色彩的快乐感与忧郁感

色彩的快乐与忧郁的感觉主要与色相的冷暖有关。在视觉心理上,波长较长的红、橙、黄色容易产生兴奋、快乐的感觉,波长较短的青、青绿、蓝色容易产生沉静、忧郁的感觉。另外,色彩的快乐与忧郁的感觉还和明度、纯度有关,明亮、鲜艳的色因其明快而带来欢乐、喜悦的感觉,暗而浊的色,容易使人产生沉闷忧郁的感觉(图4-20、图4-21)。

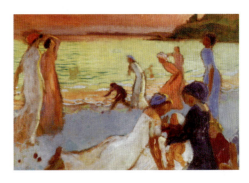

图4-20　九月的黄昏　莫里斯·德尼(法国)

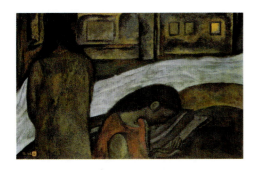

图 4-21　题目不详　高山辰雄（日本）

6. 色彩的兴奋感与沉静感

色彩的兴奋感与沉静感和色相、明度、纯度都有关，其中纯度的作用最为明显。在色相方面，偏红、橙的暖色系具有兴奋感，偏蓝、青的冷色系具有沉静感；在明度方面，明度高的色具有兴奋感，明度低的色具有沉静感；在纯度方面，纯度高的色具有兴奋感，纯度低的色具有沉静感。因此，暖色系中明度最高纯度也最高的色兴奋感最强，冷色系中明度最低而纯度最低的色最有沉静感。强对比的色调具有兴奋感，弱对比的色调具有沉静感。

7. 色彩的华丽感与朴素感

在心理感觉上，纯度高、明度高的色为华丽色，纯度低、明度低的色为朴素色。例如，红色以高纯度的面貌出现，或在红色中加入白色使红色变为亮红色时，可表现为华丽；反之，在红色中加入黑色或灰色，使红色纯度降低，就会有朴素的感觉。色彩的华丽和朴素感与色彩的三要素都有一定的关联。暖色感觉华丽，如红色、黄色；冷色给人感觉朴实，如蓝色、紫色。高明度、高纯度的色彩感觉华丽；低明度、低纯度的色彩感觉朴实（图 4-22、图 4-23）。

图 4-22　色彩的华丽感

图 4-23　色彩的朴素感

8. 色彩的季节感

色彩能分四季，春天的自然界青春焕发、生机蓬勃，用明亮的色彩来表现。黄色是最接近于白光的色彩，黄绿色则是它的强化色。浅粉色和浅蓝色丰富了这种和谐。夏天的自然界形成极其丰富的色彩，达到最浓密的程度，获得生动、充实的感觉。暖调的、饱和的和积极的色彩都完美地表现了夏季的色彩。秋天的色彩同春天的色彩对比最为强烈。在秋天，草木的绿色已消失继而变为阴暗的褐色和紫色。冬天是收缩性的内向运动，寒冷和内向的光辉、透明和稀薄的灰蓝能清楚地表现寒冬的萧瑟。

※ 第二节　色彩的联想与象征

一、色彩的联想

当我们看到某种颜色后，由这种颜色而联想到与其有关的某种事物便可称为色彩的联想。画家莫罗说过："有一点得好好注意，如果你要用色彩的语言进行思维的话，就得有想象力。没有想象力，你就永远别想成为色彩画家，这是一个画家必备的条件。色彩应当被你所思念、梦见和冥想。"莫罗强调了色彩联想的重要性。色彩的联想同时还受观看者的知识、经验、经历的影响，而且也会因观看者的民族、性格、年龄的不同而不同。色彩的联想又可分为色彩的具象联想与抽象联想两种。

1. 具象联想

色彩的具象联想，是指由观看到的色彩直接想到

客观存在并与之近似的某一具体物象颜色的色彩心理联想方式,例如色彩颜料中的橙色、湖蓝色、玫瑰红等都是人们根据橘子、湖水、玫瑰花等具象形态的固有色的联想而命名的。再如白色会使人联想到白云、白雪、白糖;黑色会使人联想到夜晚、墨汁、煤;红色会使人联想到红旗、红花、鲜血、太阳;橙色则会使人联想到橘子、柿子、橙子等。

2. 抽象联想

色彩的抽象联想,是指通过观看某色彩实体而能直接想象到某种富于哲理性或逻辑性概念的色彩心理联想方式,例如,看到白色联想到圣洁、高尚、纯真;看到黑色联想到肃穆、悲哀、死亡、恐怖;看到红色联想到热情、革命、危险、伤痛等。

色彩抽象联想的本质是试图借助色彩所包含的丰富含义及符号化特征,或含蓄或直接地表达某些抽象或不容易用具象表达的概念或思想。人们对色彩的抽象联想程度会随着年龄、阅历而不断深化与拓展。通常未成年人富有直观、感性的色彩具象联想能力,如见到红色想起太阳、西红柿;而成年人多具备观念、理性的色彩抽象联想,如见到红色联想到生命、危险、革命等。

意向联想性色彩

表4-1、表4-2所示为日本色彩学家对9种主要色彩的具象联想及抽象联想的调查结果。

表4-1 色彩具象联想调查表

年龄、性别 具象联想	小学生(男)	小学生(女)	青年(男)	青年(女)
白	雪、白纸	雪、白兔	雪、白云	雪、砂糖
灰	鼠、灰	鼠、云空	灰、混凝土	云天、冬天
黑	碳、夜	毛发、碳	夜、洋伞	墨、套装
红	苹果、太阳	郁金香、洋服	红旗、血	口红、红鞋
橙	蜜柑、柿子	蜜柑、胡萝卜	橙汁、肉汁	蜜柑、砖
黄	香蕉、向日葵	菜花、蒲公英	月亮、鸡雏	柠檬、月亮
绿	树叶、山	草、矮草	树叶、蚊帐	草、毛衣
蓝	天空、海水	天空、水	海洋、天空	大海、湖水
紫	葡萄、紫菜	葡萄、桔梗	裙子、礼服	茄子、紫藤

表4-2 色彩抽象联想调查表

年龄、性别 抽象联想	青年(男)	青年(女)	老年(男)	老年(女)
白	清洁、神圣	洁白、纯洁	洁白、纯真	洁白、神秘
灰	忧郁、绝望	忧郁、阴森	荒废、平凡	沉默、死灰
黑	死亡、刚健	悲哀、坚实	生命、严肃	阴沉、冷淡
红	热情、革命	热情、危险	热烈、卑俗	热烈、幼稚
橙	焦躁、可怜	低级、温情	甘美、明朗	喜欢、华美
黄	明快、泼辣	明快、希望	光明、明亮	光明、明朗
绿	永远、新鲜	和平、理想	深远、和平	希望、公平
蓝	无限、理想	永恒、理智	冷淡、薄情	平静、悠久
紫	高贵、古典	优雅、高尚	古风、优美	高贵、消极

二、色彩的象征

色彩象征是指使用特定的色彩来表现特定的内容。色彩象征来源于色彩的心理联想，象征是抽象情感和思想的具体化。象征性色彩具有强大的精神力量，能触发人们内心的色彩情感和色彩想象。象征性色彩能形象地反映和传达各种文化观念的精神实质，具有很强的历史延续性和民族文化特征。由于地域、民族、历史、文化背景、社会阶层、政治信仰等方面的差异，不同的人群对色彩的喜好、理解也表现出很大的差异性。

以色彩表明人的地位和尊卑贵贱，可以说是色彩形象的重要功能。在我国的封建社会历史中，色彩具有"昭名分，辨等威"的作用。中国古代有以服饰的颜色表示人地位的尊卑、高下的制度，鲜艳的颜色只允许统治者使用，普通百姓只准选用淡青、灰、黑等素色，而在所有艳丽的色彩中，又以黄色的地位为最尊。据文献记载，皇帝穿黄色袍服的惯例始于唐代，宋、元、明、清各代都对黄袍的颜色标准做出过不同的规定，但以黄色为皇帝着装基色的传统却并无太大变化。欧洲自罗马时代起，色彩就开始用于区分阶级和等级，其中尤以紫色为甚。为了社会统治之需，古代罗马时代的皇亲国戚垄断这种颜色近乎数百年。君士坦丁为了炫耀自己的权势，甚至将自己的别名直接同紫色联系起来，称为"泊里菲罗克尼斯"，此意为"从紫色诞生"，"紫色门第"从此便成为皇室的代名词。与此同时，紫色的互补色黄色则成为西方人最轻蔑的颜色。此外，在古罗马时代，还可以用不同颜色的服装来区分不同的职业，例如，白色服装是占卜者、绿色服装是医护人员、蓝色服装是哲学家、黑色服装是神学家等。

总之，色彩的象征与人们的文化背景相关，不同文化背景的人对色彩的感受不尽相同，对颜色的理解与表达方式也存在很大的差异；不同民族也有着各自不同的喜好和偏爱，他们对颜色的认知已超出了美学的范畴，并赋予色彩许多象征含义。如日本女性佩戴红色饰物，象征真诚和幸福；而在我国传统的习俗中，春节和婚礼等用红色象征喜庆、吉祥、财富。

第五章
色彩写生基础知识

第一节　色彩表现绘制材料工具
第二节　色彩的表现方法
第三节　色彩的写生方法

※ 第一节　色彩表现绘制材料工具

古语言："工欲善其事，必先利其器。"工具与材料的准备和熟悉是绘画成功的前提。研究色彩表现绘制材料与工具目的是了解其性能和弊端，以便发挥其最大限度的积极作用，从而抑制其缺陷，创造新的材料与工具。

图 5-1　水彩颜料

一、水彩画的材料及工具

"水彩画"，顾名思义，就是以水为媒介调和颜料作画的表现方式。就其本身而言具有两个基本特征：一是颜料本身具有的透明性；二是绘画过程中水的流动性，因此，便形成了水彩画不同于其他画种的外表风貌和创作技法。人们之所以选择水彩画用于色彩表现，主要是因为水彩画工具简便。

1. 水彩颜料

水彩颜料的原料主要是从植物、矿物等各种物质中提取制成的，当然也有化学合成的。颜料中含有胶质和甘油，能附着画面且使画面具有滋润感。植物色和矿物色的共同点是在用水稀释后普遍具有透明性，在厚涂时，大多呈现半透明性或不透明性，如果颜料中加入白粉，就会不透明。其中，赭石、生褐、熟褐、土红、粉绿等色都属于透明性较差的颜料，因为它们大多属于矿物颜料，当它们与其他颜料混合后往往会出现不同程度的沉淀。玫瑰红、紫罗兰是属于透明性较强的颜料，而且附着力很强，不易涂改和冲洗。国产的水彩颜料如上海实业马利材料有限公司生产的马利牌水彩颜料等，其品质优良，价格适中（图 5-1）。国外也有一些著名的水彩颜料，例如英国温莎牛顿公司出品的科特曼水彩颜料、荷兰产的皇家牌水彩颜料均有很高的品质，但价格较贵。各种不同品牌的颜料也有差别，画家应在绘画中留意它们的不同，然后选择适合自己习惯的颜料。

新买回的颜料在开启之前，应先研究各种颜料的排列顺序。颜料的排列顺序一般有三种方法可选择，一种是以冷暖顺序排列，另一种是以明暗顺序排列，还有一种是以习惯顺序排列。在调色盒中的颜料平日不用时，用喷壶喷点清水，再用一块湿布覆盖后再盖上颜料盒的盖子，这样可以保持颜料的湿度以便随时使用，因为颜料一旦干枯就易出现沉淀而不能继续使用了。

2. 水彩画纸

画好水彩画，挑选纸张是十分关键的。水彩画纸首先要求纸面要洁白、均匀；其次是吸水性要适中，既不能吸水太快容易破裂，也不能表面硬滑不吸水。画纸需有一定的厚度，并以坚实、耐擦耐洗、不易起毛为宜。水彩纸大致可分为机制水彩纸和手工水彩纸。机制水彩纸由于批量生产，故价格便宜，而手工水彩纸质地优良，价格较贵。我国目前有温州产的大纹水彩纸，还有保定产的纸纹较规律的水彩画纸，其吸水性能较好比较实用。国外著名品牌水彩纸主要有瓦特曼、康颂等。用纸的选择也因人而异，在实践中可以随个人喜好而采用不同种类的纸张。只有在作画实践中，在逐渐熟悉的基础上才能掌握纸的性能，并充分发挥其特性从而取得理想的艺术效果。由于纸质性能不太稳定，一般都要裱在画板上，这样才可以保证作画时画纸不变形（图 5-2、图 5-3）。

图 5-2　水彩画纸

图 5-3　水彩纸的裱法

作画纸张的大小应根据需要而定。初学水彩画时用 16 开、8 开和 4 开为宜，因这些纸张既适于室内静物写生，也适于野外风景写生。待到全面掌握水彩技法之后能进行创作时，便可用逐渐尝试使用尺寸较大的纸张作画。另外，也要注意画纸的保存，如果画纸保管不好，极易损坏，着色时会使画面呈现黑点，破坏画面效果。最好的办法是用防潮纸包好，外面再加上防水胶袋，安置在阴凉、干燥处。

3. 水彩画笔

专用的水彩画笔大致有圆形笔、扁形笔、尖形笔等几种。圆形笔多数用熊鬃和狼毫制成，富有弹性、含水量大，初学者只要有大、中、小三支笔就够用了。扁形笔多用羊毫制成，毛质柔软、含水量大、笔锋为平头，宜作大面积渲染之用。其适用于塑造各种块面，笔触清晰、概括性强，侧锋变化较大，可画出各种块面和线条。除此之外，中国画中常用的白云笔也是理想的表现工具。白云笔用羊毫制成，分大、中、小三个型号，大白云笔可画大面积画面，如天空、地面等，中、小白云笔多用作画面的细部刻画。白云笔锋较软，弹性较差，但含水量大，笔触形状较多。当然，如果是对水彩画性能及技法掌握较熟悉者，在用笔的选择上可以更加自由，如油画笔、尼龙笔、底纹笔等均可使用，也会有很好的效果。在作画时可用大笔作小画，但不可用小笔作大画，这是一种经验。因为大笔作画可以很好地对画面进行概括，但是小笔作大画却容易出现画面琐碎之感（图 5-4）。

保护好画笔是为了保证绘画的成功。用过的水彩画笔应彻底清洗干净，不留颜色，以防下次作画时影响调色的准确性。洗净的画笔还应将水挤净，理顺笔锋，这样可以防止笔头脱胶和笔锋的卷曲。切勿将不用的水彩画笔插在水罐里，久而久之笔锋弯曲不利作画。画笔使用时间过长脱胶是正常现象，可以用质地较好的胶再黏结一下。

水彩技法演示视频

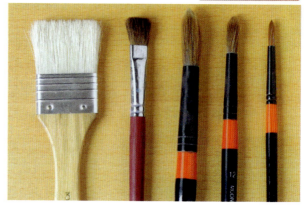

图 5-4　水彩画笔

4. 水彩画板、调色盒与其他辅助材料及工具

用作水彩画的画板也比较讲究，首先要求板面要平整，画板可以选用较松软平整的五合板，也可用较薄的纯木板。其次画板大小应根据画纸大小来定，一般画板要稍大于纸张，以便能将画纸裱在画板上。室内写生时用各种型号的绘图板都可以，室外写生时五合板是最佳的选择。外出写生时可将画板反正面各叠加裱上几张纸，每画完一张后揭下来再用另一张纸继续作画，这种方法可以提高作画的效率。

调色盒是专门用来存放颜料的，一般以盒型稍大、色格较深为宜（图 5-5）。每次用完之后，应认真清洗，这样可以保持颜料的纯度，利于将来作画。

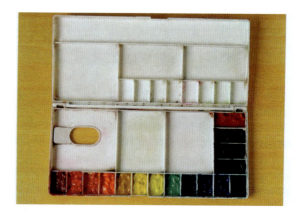

图 5-5　水彩画调色盒

除上述介绍的这些必备材料与工具外，写生时还要准备一、两个小水罐、小凳和起草用的软铅笔、速写本等。另外，针对一些特殊的表现技法，还需要准备其他辅助工具与材料以丰富水彩画的表现语言，如小刀、牙刷、喷壶、海绵、食盐等（图5-6）。

图5-6　辅助工具

二、水粉画的材料及工具

水粉是以水作为调和媒介的一种绘画材料。水粉颜料中明度较高的颜料具有水彩的透明性，所以，水粉可以像水彩那样使用薄画法。另外，水粉颜料中纯度较低的颜料又具有较强的覆盖性，因此，又可以像油画颜料那样进行厚涂。基于其特殊性，水粉画在众多的绘画种类中，应用十分广泛。

1. 水粉画颜料

水粉画颜料是用颜料粉、水、白粉和胶，按一定比例混合制成的。有时为了防止霉变还加进了一定量的防腐剂。水粉颜料有锡管装和瓶装两种。锡管装颜料色彩纯净、质量较好、易于保存，且容量较小，便于携带，可以用一点挤一点，是外出写生的理想选择（图5-7）。瓶装颜料容量大，容易结块，使用时也容易渗入其他颜色，多适用于室内写生，大面积涂刷，是较为经济实用的材料（图5-8）。市场上的颜料品种较多，初学者不必全部购齐，选择一部分即可作画。

图5-7　锡管装水粉颜料

图5-8　瓶装水粉颜料

水粉画的基本知识与技法

如何画出优秀的水粉画

2. 水粉画用纸

水粉画用纸要求不必像水彩画用纸那样严格，只要纸张较厚、质地坚实、吸水性适中、表面纹理较粗即可。初学水粉色彩写生，使用白色画纸最为适宜，这样不会影响色彩的判断力。在掌握了水粉画的性质之后，可以尝试在有颜色的画纸上作画，或者使用自己刷过底色的纸张，依据自己的画面追求而有所选择。另外，水粉画也可以画在生宣纸或高丽纸上，结合中国画的技法，也是一种良好的表现方式。这一方法适合某些特定题材，可以更好地加强艺术表现力。短期的小稿习作时，可以用图钉、夹子或者胶带固定在画板上。但如果进行长期习作或创作时，需要事先把画纸裱在画板上，以确保在作画的全过程中画纸始终平整，有利于提高作画效率（图5-9）。

图5-9　水粉画纸裱法

3. 水粉画笔

水粉画笔可选用有弹性并且蓄水量大、软硬适中的专业水粉画笔。现在市场上流行的专用水粉画笔大致有羊毫、狼毫和尼龙笔三种（图5-10～图5-12）。羊毫笔含水量较大，蘸色较多，其优点是一笔涂出的颜色面积较大；其缺点是由于含水量太大，画出的笔触容易浑浊，不太适合于细节刻画。狼毫笔的特点是

笔锋挺直、有弹性，但含水量较少，适合于局部细节的刻画。质地优良的尼龙笔介于羊毫和狼毫之间，软硬适中。在选择尼龙笔的时候，要特别注意它的质地，要软且有弹性，切忌笔锋过硬。若笔锋过硬，笔往往很难蘸上颜料，在画面上容易拖起下面的颜色，使覆盖力大为降低。

图 5-10　羊毫水粉笔　　图 5-11　狼毫水粉笔　　图 5-12　尼龙水粉笔

图 5-13　水粉调色盒

图 5-14　储水袋

图 5-15　水粉调色盘

在选择笔的形状时，可以不同的种类各选择一些，如扁头、尖头等，在局部精细刻画或者勾线时还应准备大、中号白云笔及叶筋笔，以备不同场合、不同题材的作画之需。画笔必须妥善保存，画完后洗净，擦干，使笔毛收紧，切忌浸在水中或任意乱丢。如笔头已经干硬结块，只需在水中浸泡数分钟即可。

4. 其他工具

调色盒是水粉画中不可缺少的绘画工具，调色盒以大号为宜，盒内要求色格较深，调色面积较大，一般以白色为好。一开始就要养成按次序排列颜色的习惯，例如，可按照颜色的冷暖顺序与明度差异依次排列：白色、柠檬黄、中黄、土黄、橘黄、橘红、大红、深红、玫瑰红、紫罗兰、赭石、熟褐、草绿、翠绿、深绿、钴蓝、湖蓝、青莲、群青、普蓝、黑色，这样可以防止调色时弄脏颜色、混淆色相。为方便使用，每次用完后，最好清洗掉调色时弄脏的颜色，用较湿的棉布覆盖住，再盖上颜料盒置阴凉处保存，可以防止颜料变干以致影响以后的绘画。在使用颜料时，备一小块抹布用于洗笔后把笔头与笔杆上的水吸干，有时也可以帮助画笔控制水分。如果觉得画笔含水分多了，可以把笔在抹布上按一下，吸去一些水分。其他如储水袋、画板、透明胶带等工具均应准备妥当（图 5-13～图 5-15）。

三、油画的材料及工具

油画是西方绘画中最重要的画种之一，其是用透明的植物油调和颜料，在制作过底子的布、纸、木板等材料上塑造艺术形象的绘画。

1. 油画颜料

油画颜料按其制作原料可分为以下三大类。

（1）矿物质颜料。其特点是性能稳定，耐光性强，不易褪色和变色，覆盖力强，透明度差，纯度不

高，接近中性，如，赭石、生褐、土黄、土红等。早期使用的颜料多为矿物质颜料，由手工研磨成细末，作画时才进行调和。

（2）有机颜料。这种颜料色泽艳丽而明亮，染色力、透明度和显色性较强。但耐光性差，久晒易褪色，如大红、玫瑰红、柠檬黄、酞青蓝等。

（3）无机颜料。无机颜料的色彩稳定，耐光性较好，但久晒会变得灰暗，如钛白、锌白、氧化铁红、铁蓝、炭黑、镉红、铬黄等。

油画颜料按其性能特点又可分为透明颜料和不透明颜料两大类。

（1）透明颜料。透明颜料可使某种色粉在与油调和后产生透射作用而使色层处于透明之中。透明颜料具有色相饱和、覆盖力差的特点。透明颜料一般包括深红、翠绿、普蓝、群青、深褐、紫罗兰、象牙黑等。

（2）不透明颜料。不透明颜料可使色粉与油调和后产生反射作用而使色层处于不透明的状态。不透明颜料具有色相实在、覆盖力强的特点。不透明颜料一般有白色、土黄、土红、粉绿、中黄、柠檬黄、大红、朱红、湖蓝、钴蓝等。

我国目前市面上常见的油画颜料有马利牌和温莎牛顿牌等，常用的颜色有：锌钛白、柠檬黄、淡铬黄、中铬黄、橘黄、土黄、生赭、赭石、熟褐、朱红、大红、深红、玫瑰红、粉绿、中铬绿、翠绿、橄榄绿、湖蓝、钴蓝、群青、紫罗兰、钴紫和象牙黑等。其中白色使用较多，要多备一些（图5-16、图5-17）。

图5-16 油画颜料

图5-17 亚麻仁油

部分颜料的特性见表5-1。

表5-1 部分颜料的特性分析

颜料名称	覆盖力	干燥性	耐久性	需油量/%
钛白	很强	很差	耐酸、碱，不耐光	40
锌白	强	很差	耐酸、光，不耐碱	30
铅白	很强	很强	耐酸，不耐碱、光	15
柠檬黄	中等	强	不耐酸、碱、光	40
淡黄	中等	中等	不耐酸、碱、光	25
中黄	中等	中等	不耐酸、碱、光	25
土黄	强	强	耐光，不耐酸	40
玫瑰红	弱	慢	耐光、酸、碱	70
朱红	强	差	耐光	20
钴蓝	弱	很强	耐光、酸、碱	100
群青	弱	很慢	耐光	40
普蓝	强	很强	耐光、酸、碱	80
翠绿	很强	强	耐光、酸、碱	100
赭石	中等	强	不耐光	60
生褐	弱	很强	不耐光、酸、碱	80

2. 油画布

通常可以买到的油画布不外乎两类，一类布纹较粗，另一类布纹较细，可以根据自己的需要或爱好进行选购（图5-18）。画布的质地以亚麻布为好，这种布的织纹美观，布质紧而有较强韧性，比较牢固耐用；棉布质地较松，易受温度和湿度变化的影响，时间长了画面容易脆裂；化纤织物弹性较差不宜采用；混纺布因化纤和棉布的收缩率差异较大，画完之后容易出现裂纹，也不宜采用。画布的布纹以经纬线的为好，切不要用斜纹布做画布。买来的画布有的质量较差，表面没有光泽，画上去的油画颜料中的油分容易被吸进去，使色彩变灰变暗。对于这种画布作画前可以在画布上再涂上一层涂料。其中最简便的就是用白油画色调入适量掺了松节油的调色油，稀释以后用大画笔或刷子在画布上薄薄地、均匀地再刷一遍，待干透后就可以用了。

图5-18 油画布

3. 油画笔

现在市面上的油画笔种类很多。按笔头形状分为圆头笔、平头笔、扇形笔、排笔等；从毛质上大体有猪鬃、狼毫、貂毛、尼龙等几类（图5-19）；按大小分成12种型号，初学时可隔号选购，一般备有大、中、小等四五支笔就够用了。猪鬃油画笔是油画的基本用笔，适合大面积的涂刷，可以形成丰富多变的笔触和肌理，最好的猪鬃油画笔的笔毛应在3～5cm，毛色微黄，呈半透明状富有光泽。狼毫和貂毛油画笔笔锋不一定要很长，2～3cm即可，优质的软质貂毛油画笔要求笔锋在用水泡开后毛不向两边散，笔头用手压住应该很平。国外另一种圆形尖头油画笔，也分大、小型号，适合画细部和勾线。

画笔每次用过后要用肥皂或皂粉洗净，并用小纸将笔毛包好压平以保持它原来的形状。如果连续作画，懒于洗笔，每次画完后可把笔浸泡在松节油或汽油中。国外有专制的油画洗笔罐（瓶），外壳是玻璃（或金属、塑料）、大口，罐的中下部装有一块可以活动的、具有许多小孔的金属板（或塑料板）。使用时在罐中倒入松节油或汽油，再把笔放入罐中，松节油把笔上的颜色浸化后，洗下的颜色液透过金属板的小孔沉入罐底。下次作画时，画笔已基本洗净，用布或纸擦一下即可使用。另外，作画时还需要准备一些废报纸（或抹布）用来随时擦笔，以保持笔毛干净。

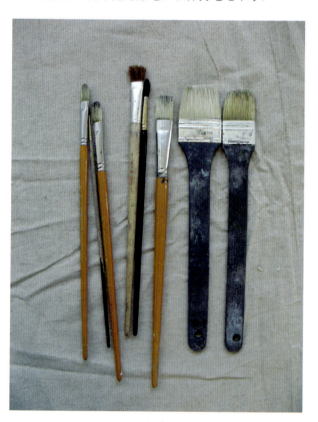

图5-19 油画笔

4. 油画刀

在油画工具中，油画刀也是常用的工具。刀片多用富有弹性的薄钢片制成，也有塑料制品，形状有尖状、圆状之分，一般没有锋利的刀刃（图5-20）。从功能上看，油画刀大体可分为以下3种类型。

（1）调色刀。调色刀用于在调色板或平板上调和油画颜料。一般刀身较长，头圆，柄直，硬度与弹性适中。刀面平滑而光洁，有利于擦拭。圆头刀片设计

是一个重要特征，调和颜料时，可以很快抹开颜料，刮颜色时又不会伤及底板。

（2）画刀。画刀刀片轻薄、精巧、极富弹性。刀面与柄之间有弯曲的金属杆连接，这种特殊设计避免了作画时手指触及画面颜色，同时，又使画刀在控制上更为灵活自由。刀刃形状多样，有圆形、方形、三角形、钝角形等，长短大小也有区别。用画刀作画能获得画笔难以达到的效果。

（3）刮刀。刮刀主要用来清理调色板上的废旧颜料。刀片较硬，形状类似工人用的铲刀。在实际运用中，大号调色刀、画刀也常常用来刮色，但不能刮调色板上的干颜色，因为刀片较薄，易折。有一种直柄的塑料刮刀，能确保使用时不会损伤调色板，特别是纸性调色板。

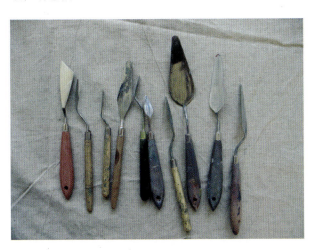

图 5-20　油画刀

5. 油画的调和媒介

油画的调和是颜色与颜色之间、颜料与媒介之间的混合过程。颜色与颜色之间调和是不同色彩的颜色不同分量的混合，混合的程度往往视画面的需求而定。油画颜料与媒介之间的调和较水粉画颜料与水的调和相对复杂，所以，油画媒介的选择显得尤为重要。古典油画在媒介运用上极为讲究，这里只介绍几种普通的油画媒介的性能及特点。

（1）松节油。松节油分实验用的纯医用松节油和绘画用松节油。松节油挥发性强，附着力较差，在绘制油画过程中，可用来起稿，以便修改和擦除。

（2）调色油。调色油可以用来稀释颜料，但是单独使用调色油和颜料混合，画面色彩不易干或干得慢，这时就需要和松节油混合使用。调色油可使画面达到色层透明、稳定、层次丰富的效果。

当然，油画媒介的选择最终是为了实现画家的艺术目的，现代与当代的画家都有自己的媒介选择习惯，有的仅用少许的松节油，有的不用油，有的选择不常见的媒介调和颜色，以追求画面特殊的艺术效果。

6. 调色板及油壶

调色板在文具、美术用品商店有售，当然也可以用三合板、五合板自制，其形状多为长方形、椭圆形，尺寸可大可小，一般为 25～35 cm，锯好后用砂纸打磨，再涂上一层光油或调色油即可使用。在调色板上挤放颜色，一般是在上边沿或左边沿，要按一定的顺序放置颜色，不要随便更改，养成习惯才方便作画。每次作画完毕，要清理调色板，用刮刀把调色区域内的剩余颜色全部刮去，再用抹布擦净，保持光洁平滑，好似镜面一样。挤出来的颜色如未用完，接着要画，可留在调色板上待用，但一般也应刮去。调色板使用久了，挤放颜色的区域色层堆积太厚，可对着炉子微微加热，再用刮刀刮平。

在文具、美术用品商店有专制的油壶出售，用来盛放调色油、松节油，可插在调色板上，使用方便。但这种油壶不易买到，初学时可用普通的小药瓶代替，或用铝、铅片自行制作（图 5-21）。

图 5-21　调色板及油壶

7. 油画箱与油画框

油画箱主要是用来装油画工具的，种类式样很多。有的里面装有可以插入、抽出的画板，可钉上油画纸作写生。讲究的箱底还装有可以折叠的腿架，可代替画架，甚至还可以装上阳伞，挡光避雨。有的袖

珍画箱，可以拿在手里，站着作画。初学时，可以制作一个能装八开纸大小的画箱，既可以装油画工具，又可以外出写生画八开大的写生作品。或者做一个更小些的画箱，主要用于装油画工具，再备一个插画箱（可装四开纸大小），插画箱的好处是外出旅行写生时，可以携带多幅未干的油画（图5-22）。

油画框可分为内框、外框两种（图5-23）。内框是用来固定画布绷画的，做内框的木料以干燥、平直和无裂缝的松木为佳。木料应刨成扁形的长方形木条，其宽、厚要视内框的大小来决定。一般宽度为4 cm左右，厚度为2 cm左右，绷画布一面要外口厚、内口薄一些，由外向里倾斜（背面是平的）。四个角要保持直角不要歪斜不平。四个角接头最好是榫头，内边如能装上木楔就更好，以便随时可以调整画布的张弛。

外框是油画完成后，框在作品四周，用来装饰、衬托作品的（也有保护作品的作用）。

※ 第二节 色彩的表现方法

一、水彩画的表现方法

1. 水彩画的性能与特点

颜料的特性往往决定了该画种的特点，因此，尽管水彩画的特点是诸多因素的综合，但颜料是其中至关重要的因素之一。

水彩静物画法

水彩画是用水调和的透明、半透明的颜料，通过重叠、衔接、渗化、流动等变化，从而使画面具有明快、滋润、简洁、流畅等特点（图5-24）。这样的色彩效果，是其他画种所不能比拟的。其中尤以普蓝、柠檬黄、翠绿、玫瑰红等色最为透明。其次是群青、橘黄、朱红等。土红、土黄、煤黑、褐色属于半透明，但若多加水调和，减低其浓度，也可达到透明效果。

图5-22　油画箱

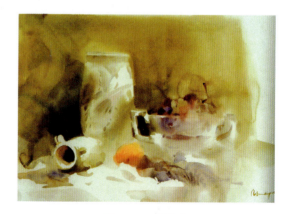

图5-24　高冬作

图5-23　内框与外框

水彩画中物体的明暗、深浅变化，除颜色自身的深浅外，作画时所用水分的多少也影响色彩的深浅变化。如果颜料与水调配得当，运用好水分的流动作用，便会收到湿润、流畅的效果，因此，水分的控制和把握是画好水彩画的关键。水彩画颜料的透明性决定了在使用水色时，要求用概括、简洁的笔法画出层次丰富的色调来。因此，水彩画又有简洁、概括的特点。另外，水彩画的表现力也较强，既可高度概括形

象，又可深入刻画形象；既能使画面色彩呈现轻快、活泼的韵律、节奏美感，又能表现各种具体、逼真的自然物象（图5-25）。

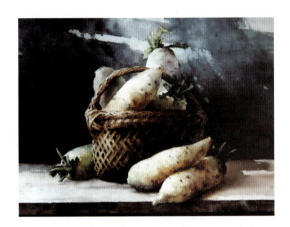

图 5-25　白萝卜（水彩画）陈孝荣

同其他画种一样，水彩画也有一定的局限性，如不易反复涂改，因为如果重复过多，就容易失去水彩画轻快、简洁的特点，从而造成画面色彩脏、枯、沉闷而失去透明的特征。

2. 水彩画的基本技法

绘画种类依照其材料的特点有其相应的绘制方式和表现技法，对于初学者来说，皆有一个从无法到有法、再从有法到无法的过程。水彩画的基本技法，可以归纳为以下几种，在实践过程中可以灵活运用。

（1）干画法。干画法是指在未经浸润的干画纸上，运用水彩颜色的接染、并置进行着色的表现技法，或在底层颜色干后重叠着色的技法来进行绘画的方法。

干画法可分为层涂、罩色、接色等具体方法。采用干画法作画一定要根据水彩颜料透明的特点，从浅至深地画（图5-26）；待颜色干后再一层一层地叠加，以深色盖浅色，这样才便于对形体进行有效的描绘、控制，不至于出现大面积的错误而难以或无法修改。在作画前一定要计划好先画哪里、后画哪里，有条不紊地从容进行。干画法不能只在"干"字方面下功夫，还要达到画面水分饱满、淋漓酣畅的效果，以避免干涩枯燥的毛病。要注意保持画笔的含水量，用水过少，画面易焦、易枯，失去水彩画的灵动、润泽感；用水过多，不好控制水的流动，容易破坏形体。

（2）湿画法。湿画法是趁第一遍水色未干，较快、反复地添加另一色，使两遍色之间相互渗化。湿画法适合表现体面转折不明显、饱满圆润的物体和虚无缥缈的气氛，具有含蓄和朦胧的感觉。湿画的方法大致有两种表现方式。一种是把画面全部打湿，用干净的排笔均匀而快速地刷一遍清水；或者把水彩纸完全浸透在水中，稍后把纸平铺钉在画板上，这两种方法皆可以。待纸面上的水分稍干后，接着即可在打湿的画面作画（图5-27）。这种方法要求用色要浓厚，才能保持色彩的饱和程度。另一种是不打湿的湿画法，即在前遍着色未干时再重叠其他色，或打湿已干的画面再着色。第二遍色要减少水分，水少色多易控制流动，便于保持一定的形体。

图 5-26　克里斯蒂娜的世界（水彩画）安德鲁·怀斯

图 5-27　湿画法　高冬作

水彩基本技法，离不开时间、水分、色彩三个要素，而湿画法尤需注意这三者的运用和配合。在水分的控制上，大致可以概括为：远处水多，近处水少；淡色水多，浓色水少；第一遍水多，第二遍水相对少些；大块面的水多，小面积的水少。

湿画法的关键是要保持画面适度的湿润，以体现湿画法特殊的魅力。需要特别注意的是，画面该少用水的地方一定要合理控制，否则，容易出现画面软弱、形体发虚的后果。

（3）干湿结合法。画水彩画实际上很少有人孤立地以某一种画法来进行，而是将干湿结合，用多种技法手段相结合的办法来刻画对象。水彩画的干湿结合法可以互补其劣势，充分发挥其优势，使作画过程变得灵活随机，画面浓淡枯润，妙趣横生。画时注意干湿不能完全割裂，互不相连，否则，画面会失去和谐感、整体感（图5-28）。

图5-28　箱韵（水彩画）董顺伟

图5-29　红原小屋（水彩画）董顺伟

（4）留白法。水粉画的浅亮处是靠白粉调和来表现的，水彩画则是以直接空出白纸或空出浅的颜色来表现明亮的部位，这是由水彩颜色的透明性所决定的，这也就是水彩画的重要技法之一，即"留白法"。"留白法"是在上色前预先确定空白的区域，在上色过程中不在此处着色，以留下白色画纸作为表现对象的亮部和高光等，"留白"的方法也具有一定的局限性，那就是它的技术性很高，在整个着色过程中要时刻考虑到留空的次序，必须谨慎地将该空的地方空出来，如果空错位置或忘记空出，再补救则不如当时空出的生动。为了弥补留白的缺陷，可以尝试采用"上蜡法"。"上蜡法"的具体做法是：准备一小段白蜡，在需要留白的部位轻轻涂上一层白蜡，这样涂过的地方便不易上色，从而留下白纸的颜色。但是，上蜡法只是适合小面积的白色画法，如陶器的高光、小件物体的亮部等，并不适合用作大面积的留白处理。

（5）撒盐法。在水色还没有干时撒上细盐粒，待完全干后，会出现雪花般的肌理。撒盐时，应视画面的干湿程度而定，如在画面湿润的时候撒效果会好些，过晚会失去作用。盐粒在画面上要撒得疏密有致，随便乱撒会前功尽弃（图5-29）。

（6）刮擦法。用小刀或针、笔杆等尖或硬的物体，在着色后的纸上刮出特殊效果，如色干后刮出的是亮线，色湿时刮出的则是暗线。利用此法可以表现水的波光、细草、雨丝等。

水彩画的技法远不止这些，以上仅仅是针对水彩画材料的特点而常用的技法描述，除此之外，还有夹色法、拓印法等特殊技法。

3. 水彩画的用笔方法

画水彩画应根据所要表现的对象及其给人的视觉感受来选择与之相适应的画笔。水彩画的用笔是一件十分讲究的事，按顺、逆、侧行笔，都会产生不同的视觉效果。要想画面具有很强的表现力，必须熟练掌握勾、点、刷、摆、扫等用笔的技巧。

4. 水彩画水分的掌握

对于水彩画的初学者而言，掌握水分颇为困难，但水分的掌握与熟练使用又是水彩画技法中关键的部分。水分不足，会使画面显得干枯无味，水分太多，又会使画面水满为患。要控制水分在画面上的流渗程度，就必须了解水分与颜料、水分与纸张、气候的关系等。因此，只有综合考虑以下各种因素，因势利导才能很好地掌握水彩水分的运用技巧。

（1）表现对象。水分的多少主要是根据表现对象的需要而定的。通常表现瓜果蔬菜用水应适当加多，以表现对象鲜嫩的水分感，另外，刻画粗糙器皿或者静物画中的背景和风景画中的远景也宜多用水分；反之如果要表现玻璃器皿、金属制品时用水应减少，以表现坚实的质感。画同样一件物体时，如果天气干燥，水分便要适量增加，在潮湿天气下作画，水分便要适量减少，因此，我们要尽量避免在烈日下画水彩画。用水多到什么程度、少到什么程度，是不可能定出具体标准的，只能在作画实践中去体会。

（2）着色时间。水色的渗化程度是有时间性的。水彩画着色时，要逐遍重叠或深化，叠色或接色太早容易使表现对象外形模糊，太晚则容易生硬、刻板，时间要恰如其分，才能收到好的效果。根据表现对象的需要，通常有三种情况：第一种是趁第一遍颜色未干时加第二遍色；第二种是在第一遍颜色半干半湿时上第二、三遍色；第三种是等待第一遍色干后才加上第二、三遍色。

（3）画纸性质。作水彩画用的画纸，种类不少，由于画纸的吸水程度不同，所以，水分的多少要视画纸的吸水性能而定。吸水较快的画纸用水要多，色彩衔接速度要快；反之，用水要适当减少。

（4）气候条件。空气的干湿程度也是水分运用必须考虑的重要因素。在空气潮湿的情况下，由于水分蒸发速度较慢，着色时用水宜少。在干燥的气候条件下水分蒸发很快，需多用水。另外，室内作画水分干得慢，可减少用水量；而室外写生时则要注意增加水分，理想的室外写生时间是在早晨或傍晚，因为此时水分的掌握比较容易。

二、水粉画的表现方法

1. 水粉画的性能与特点

水粉画是用水调和含胶的粉质颜料制作的色彩画，与水彩画颜料相比，其透明性很差，因此，后一种颜料可以覆盖前一种颜料，使用时可以修补。从这一点看水粉画颜料很像油画颜料。由于用水作调和剂稀释颜料，会导致颜料稀稠厚重不同，因此便出现了类似水彩画颜料半透明和不透明的用色方法。在国外，水粉画属于水彩画中的一种，被称为不透明水彩。利用水多色薄的画法可以使水粉画具有润泽、明丽、疏朗、流动的特点；同时，由于水粉颜料带有粉质，有极强的覆盖力和一定的厚度，所以又具有油画的厚度感，能产生色彩上浑厚、饱满、强烈、鲜明而又柔润的效果。既可以大面积均匀涂绘，也可以细致入微地进行刻画。画中需提亮的部分及高光，是后加的，这点就不像水彩画的高光，都是预先保留出来的。另外，水粉颜料是粉质的，没有任何反光，无论厚画、薄画均不影响画面效果，这些都是水粉画的特点。

水粉绘画口诀

水粉画除上述优点外，也有它的局限性：水粉颜料涂到画面上，湿润时与干透时的效果有明显的差异。湿时颜色较深，干时颜色变浅。因此在作画着色过程中，应适当将颜色调深些，待干后便与实物色彩接近，这样可防止画面变灰。准确控制画面的色彩以及颜色的衔接，是水粉画的一个技术难点。另外，水粉画不易画得太厚或者太薄，水分要运用恰当。水分太多，画得太薄，色彩容易晦涩；如果水分太少，颜色过分重叠而致使画面过厚，又容易使画面龟裂剥落。因此，一定要把握好水粉画的用水，以厚薄均匀、干湿适度为宜。水粉画底层的色彩会对表层的颜色产生影响，如果不了解其特性，就很难充分发挥水粉画的性能，绘制出优秀的水粉画作品来。

2. 水粉画的基本技法

水粉画介于水彩画与油画之间，既有水彩画的水色淋漓、流畅、飘逸感，也有油画般的厚重感。水粉画的绘画方法有干画法、湿画法和干湿结合法，其着色一般遵循先整体后局部、先薄后厚、先深后浅、先暗部后亮部的作画原则（图5-30）。

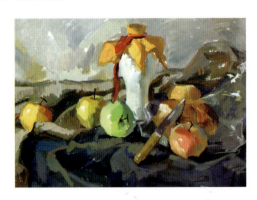

图5-30 酒瓶与水果（水粉画）汪三林

（1）干画法。干画法是指在画面较干的情况下对画进行衔接。干画法在调色的过程中用水极少，含色较多。等底色或者前一笔颜色干后才能再接着画，因此有明显的笔触。干画法以厚涂为主，在表现物体体面结构上，每一笔或几笔就是一个面，然后便是一笔接一笔地塑造出整个物体的体面结构。干画法适于表现明暗对比强烈、质地坚实、转折肯定、厚重结实的物体，其画法和效果酷似油画。如果要进行长期习作或深入细致的刻画，都可以运用干画法，但要注意运用不当就易犯干枯刻板的毛病。

（2）湿画法。湿画法又称薄画法，在调色过程中，水分很充足，笔上的水明显多于颜料，通常是在前面的颜色未干时就接着画第二笔颜色。其具体方法是在颜料里加入较多的水，作画时每一笔都趁湿画上去，这样可以使颜料之间相互渗透，自然融合。湿画法以薄为主，需要厚涂时趁前一笔未干，接上后一笔。湿画法颜色的渗透明显，色块与色块之间融合在一起，笔触不明确，衔接柔和，适合表现光滑细腻的物体，如空中的云彩、雾气以及远景物体等；另外，也适合在画物体暗部及反光时使用。湿画法关键在于颜料、笔头中的水适量以及接笔时机的掌握。

（3）干湿结合法。干湿结合法是指在水粉画创作过程中充分利用粉的可覆盖性以及水的作用的一种画法。干湿结合的画法在步骤上要有层次感，许多优秀作品中的微妙变化，都是在第一层的水分中保留下来的。干湿结合画法要求具有扎实的素描能力，以及随时随地观察对象进而更有效地概括对象。

3. 水粉画的用笔方法

水粉画的用笔方法主要体现在笔触上。笔触是将颜料通过一定的载体表现出来的手段，是将蘸有颜料的画笔在画面上摩擦出来的纹理。作画者根据自己的经验、绘画风格、性情等画出大小不同，形状各异的笔触，或勾或涂或摆或擦或点等，笔触的方向讲究轻重缓急。

"勾"：用细和小的笔蘸适量的颜色，根据画面的需要画出长短、曲直、粗细、轻重、虚实等不同的线条，也称"勾线"。

"涂"：笔上蘸满颜料，在画面上到处涂刷所需要的色彩，以调整色彩关系。用这种方法时，应注意色彩的自然衔接和笔触的变化，用笔宜大一些。

"摆"：按照物体形体结构的走向，一笔一笔地把色彩摆在画面上，要求用笔肯定、有力。

"擦"：又称"扫"，从字面意思即可理解为在画面上快速揉擦，分为干擦和湿擦。干擦可以表现物体的粗糙和某些物体的边缘，起色彩虚实过渡的作用；湿擦是用干净的笔在色彩未干和浓淡不匀的地方轻擦，使笔触淡化，多用在湿画法中。

"点"：一般用来画物体的高光、树叶、花瓣等，要求用笔准确、肯定。

4. 水粉画的用色方法

掌握调色与着色的方法对于画好一幅水粉画来说是非常重要的，以下是创作水粉画时的基本用色过程。

（1）调色。调颜色和观察颜色息息相关，看不准也就调不准。认真仔细地观察写生对象，充分地比较、分析观察到的色彩，经过反复地、长时间地调试，才能做到调色准确。另外，调和一种颜色最好是两色相加或三色相加，不要漫无边际地在调色盒上随意乱涂。调色时应了解并掌握一定的方法，调色大致上可分为三种：第一种是在调色盒或调色板上调和准后再着色；第二种是在调色板上把颜色调得不太均匀，使两种或两种以上的颜料处于半调和状态，在画面上通过不同的笔法对颜料进行二次调和；当然也可以将笔蘸上不同的颜色，直接在画面上调和，产生自然、生动而又富有活力的色彩效果；第三种方法是点彩法，也就是"色彩并置"。将所需的不同色彩直接以点状或条状并置在画面上，与画面拉开一定的距离后，在视觉上进行调和，从而产生闪烁、颤动的色彩效果。

（2）着色。着色时应从整体入手，注重画面整体色彩环境的营造，切忌一开始就陷入局部刻画。整体着眼和从大体入手是我们的作画原则，大色块和大片色，对画面色调起决定性作用，应首先画准组成画面的主要色块的色彩，然后再进行局部的塑造和细节刻画。在着色的次序上，一般是先从暗部开始，这是由水粉自身的性质决定的。因为明度低的水粉有一定的透明度，覆盖力低，而亮部颜色是通过加白粉来提高明度的，不透明，有很强的覆盖力，也就是说要先从暗部着手更有利于控制整张画面的明暗关系。然后按照从湿到干、从薄到厚，由远及近的顺序进行作画，最后处理亮部的色彩关系。从厚薄的分布上看，应按照从薄涂到厚画的顺序，即用水稀释颜料，根据总的色彩感觉，迅速地薄涂一遍，造成画面整体的色彩环境，而后逐渐加厚，深入表现。水粉画颜料不像油

画丙烯颜料附着力强，可随意画厚，水粉画的厚涂要厚得适当，过厚容易龟裂脱落，所以，较厚而不准的颜色应洗掉重画。另外，着色时要注意水粉颜料的衔接，由于水粉颜料用水调和，色与色之间不像油画颜料那样衔接得自然，因此就需要掌握一些有效的衔接方法去解决这个问题。

三、油画的表现方法

1. 油画的性能与特点

油画的性能与特点可以通过与之前介绍的水粉画和水彩画作比较体现出来。与水粉画相比，油画颜料色彩丰富、稳定，不易发生干湿变化；与水彩画相比，油色干得不快不慢，可以仔细考虑，从容下笔，色块的形状、大小、方向都比较容易控制，容易衔接，也便于修改。另外，油画颜色既可以十分稀薄，具有透明、半透明的效果，又可以十分浓稠，具有极强的遮盖力和黏着性，可以多层次地覆盖、厚涂，从而便于进行长时期创作。油画的表现形式和手法也十分丰富。

当然，每一画种都有其缺点，油画所需的工具和材料繁多，不像水彩画或水粉画的工具那样便捷。油画画面的油色也不像水彩、水粉画那样快干，外出写生、携带都不大方便。

2. 油画的基本技法

油画工具与材料的限定导致了油画绘制技法的复杂性。几个世纪以来，艺术家在实践中创造出多种油画技法，从而使油画材料充分发挥出其表现效果。

（1）透明覆色法。透明覆色法是指用不加白色而只用被调色油稀释的颜料进行多层次描绘的方法，这种覆色法必须在每一层干透后再进行下一层上色，由于每层的颜色都比较稀薄，下层的颜色便能隐约透露出来，从而与上层的颜色形成变化微妙的色调。例如，在深红的色层上涂罩稳重的蓝色，就会产生蓝中透紫（即冷中寓暖）的丰富效果，这往往是调色板上无法调出的色调。这种画法适于表现物象的质感和厚实感，尤其能惟妙惟肖地描绘出人物肌肤细腻的色

彩变化，令人感到肌肤表皮之下仿佛流动着血液。它的缺点是色域较窄，制作细致，完成作品的时间长，不易于表达画家即时的艺术创作情感（图 5-31）。

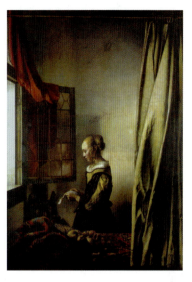

图 5-31　窗前读信的少女　维米尔（荷兰）

（2）间接透明法。间接透明法的油画材料准备和制作相对复杂，对使用的媒介剂、油画颜料、画笔要求严格，作画制作程序相对漫长。最初它是在做好的有色画底上画出精细完整的素描稿，白色运用于画面所有的亮部和暗部，画面亮、粉对比弱，不用纯度高的颜色，这样反复几次，有的可以根据需要做出亮部和暗部肌理厚薄效果，然后再在上面用透明色多层罩染，通过光的透射作用，使素描形体与色彩结合起来，最终获得完整的艺术效果（图 5-32）。因此也有人把间接透明画法称为"多层画法"或"罩染法"。

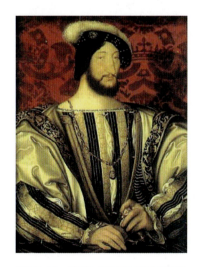

图 5-32　肖像（油画）荷尔拜因

（3）直接着色法。直接着色法是指在画布上作出物象形体轮廓后，凭借对物象的色彩感觉或对画面色彩的构思直接铺设颜色，基本上一次画完，不正确的部位用画刀刮去后继续上色调整。这种画法中每笔所蘸取的颜料比较浓厚，色彩饱和度高，笔触也较清晰，易于表达作画时的生动感受。19世纪中叶后的许多画家较多采用这种画法（图5-33、图5-34）。为使一次着色后达到色层饱满的效果，画家必须讲究笔势的运用，即涂法。常用的涂法可分为平涂、散涂和厚涂。平涂就是用单向的力度、均匀的笔势涂绘成大面积色彩，适于在平稳、安定的构图中塑造静态的形体；散涂指的是依据所画形体的自然转折趋势运笔，笔触比较松散、灵活；厚涂则是全幅或局部地厚堆颜料，有时会形成高达数毫米的色层或色块，使颜料表现出质地的趣味，形象也得到强化。作为一种艺术语言，油画的制作过程就是艺术家自觉地、熟练地驾驭油画材料，选择并运用可以表达艺术思想、形成艺术形象的技法的创造过程。

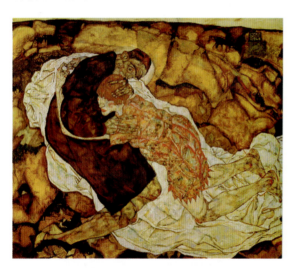

图5-33　处女之死　席勒（奥地利）

图5-34　绿滩　莫里斯·德尼（法国）

3. 油画的用笔方法

油画笔触是带有颜料的油画笔在画布上运动而产生的，运动时的快慢、顺逆，笔的大小、宽窄、长短、生涩等因素的不同和变化会令笔触产生不同的艺术效果，这就成就了一个画家不同于他人的独特的艺术风格。从某种程度上讲，笔触是画家综合因素的表现，也是画家、作品的价值所在。例如，伦勃朗作品厚薄对比的笔法与堆砌以后的笔触，莫奈《日出》《干草堆》等印象式的笔触，凡·高作品中厚实而具有流动感的色点、色线型笔触，现代画家苏丁的表现性笔触都表现了画家不同的个性和风格。常见的几种笔触笔法如下。

（1）直接笔触。直接笔触是直接画法最主要的笔法，直接而率真，也是现代大部分画家采用的主要笔法。在形式上有直线式、弧线式、点状式、皴擦式、拖拉式等；在运笔的方式上有顺峰、逆锋、中锋、侧锋等，犹如中国传统书法的运笔方式，其主要目的是为了塑造形体和处理画面效果。不管怎样的直接笔触都应该为画面服务，为画面形象塑造服务，都应与画面形象、画家很好地结合在一起。

（2）平涂法。平涂法是把颜色调和均匀，用较宽的排笔在画面需要的地方均匀平涂。可以根据需要改变画面放置的角度，为了求得均匀的平涂效果，作画者常将画面倒置平放，或在前一层色彩干后反复平涂，在简洁中寻求丰富的效果。平涂法是当代许多画家喜欢的笔法。野兽派画家马蒂斯和抽象画派蒙德里安的作品常采用平涂的笔法。

（3）厚涂法。厚涂法是一种类似于直接画法的画法。它是用相对较硬、弹性较好的画笔和稠厚的颜料画出笔触，形成画面凹凸的肌理效果；或用油画刀将颜料刮涂在画面上，以创造出肌理丰富、非同一般的特殊效果。用这种方法作画时，颜色的含油量要低，有时可以根据需要将颜料当中的油用纸吸掉，以保证颜色的塑造能力。

4. 油画的用色方法

油画颜料的调色方法大体与水粉画相同，总的来说也不外乎混合、重置、并置这三种方式。需要注意的是，虽然油画颜色的黏着性，遮盖力比较强，但不同色相之间也有不同程度的差别，调色时要熟悉各种颜色的染色力和覆盖力。例如，玫瑰红、普蓝等颜色染色力强，调色时应注意不宜大量使用；

还有玫瑰红、紫罗兰等都有泛色的特点，因此也应该慎用。而油画颜料中土质颜料和白色都具有很强的覆盖力，这类颜色适合用来厚涂、覆盖。这里需要补充的是，油画除用笔调色外，还可以用画刀调色。画刀容易保持干净，混合所得的颜色比较新鲜，不易调"死"。

※ 第三节　色彩的写生方法

一、水彩画的写生方法

1. 水彩画写生的一般步骤与方法

每个画家都有自己的习惯画法，各不相同。但是根据水彩画材料的特点，再加上上色之后较难改动，所以，初学者更需要以一定的方式与步骤进行训练，才能更快掌握水彩画材料的特性。下面是水彩画写生的步骤与方法，以供学习时参考。

（1）起稿构图。写生时不要急于坐下就画。首先要从多角度观察了解对象，根据自己的最佳感受，选好作画的角度与位置，再有目的地进行取舍、安排画面的布局。一张画的构图是至关重要的，也是作画前首要考虑的因素。

一般构图要求对象在画面上位置适中，主次分明，虚实结合。起稿时，首先用铅笔（HB）勾出表现对象的素描稿，要求造型准确、具体，需空出高光的地方然后轻轻画上主要的轮廓线。线适当画重一点，免得涂第一遍色后看不清楚。起稿时难免有画错的线条，但不要用橡皮去擦，以免损坏纸面，应将正确的线条画重一点，画错了的线不明显，着色后就会被隐没。个别亮部的铅笔线，待画完干透之后，再用橡皮擦掉（图5-35）。

（2）全面铺色。以上步骤只是准备阶段，从这一步开始才进行着色。铺色时采用大号笔先涂大面积的色块（如背景、桌面），然后再涂主要物体的色彩。这是第一遍色，用水要多，根据对整组静物总的色彩感受尽快铺满画面，个别亮的部分可以空出。这一遍色要稍淡一点，同时要抓住大的色调、明暗及色彩关系。物体的亮部与暗部的色彩如果在上第一遍色时尚未画出来，要待干后再补画一遍，力求将基本色调和大色块之间的关系表现准确（图5-36）。

图5-35　步骤一　周宏智作

图5-36　步骤二　周宏智作

（3）具体刻画。这个阶段要求具体、充分地表现出对象的形体结构、色调及色彩、空间感和质感等之间的关系。尽可能使画面整体与局部统一、色彩关系和素描关系相统一。但必须注意保留第一步着色时比较正确的部分，不能不假思索地到处再画一遍。在技法的选择上，此阶段一般采用干、湿画法相结合。用湿画法描绘物体的转折和阴影等；用干画法刻画形体结构明暗肯定的亮部、实处等。随着作画的深入，用笔要考究，力求把物体的体积、空间、色彩、质感等充分地表现出来（图5-37、图5-38）。

图 5-37　步骤三　周宏智作

图 5-38　步骤四　周宏智作

（4）调整统一。这是写生的最后一个阶段，局部画完之后，就要跳出局部的小圈子，检查整个画面，做适当调整。从局部出发难免会陷入细节的刻画，画面往往会呈现"花""脏""跳""腻"等现象。这多是局部问题，需要调整统一、加以修正。

调整时要远离画面，对照实物，反复比较，看一下空间层次的处理是否合适，物体的前后是否能拉开距离，虚实关系是否得当。针对以上问题可以采取"洗""罩"等方法，使画面更趋于和谐，达到完整和统一（图 5-39）。

图 5-39　步骤五　周宏智作

2. 水彩画写生中常见的问题

初学者由于对水彩材料的运用不当，在水彩画写生中常容易出现"灰""脏""花"等问题。

（1）"灰"。"灰"在色上的表现往往是色彩之间的明度对比不够，即画面的素描关系没有拉开，形体轮廓模糊，造型不够稳定。解决的方法是找出明暗对比强烈的关系，加强对比的程度，使色彩对比在符合素描关系的前提下准确、强烈。

（2）"脏"。水彩画的特点是清澈、透明，如果色彩结合不当，冷暖混乱将使画面出现不协调的色彩，这是产生画面"脏"的重要原因。另外，大量使用黑色或将低纯度、低明度的色彩混入高明度、高纯度的色块里，将互补色颜料等量调配等都是造成脏的直接原因。解决脏的方法是在着色时注意观察，注重物体色彩关系而不是素描关系，叠色时尽量避免互补色的直接重叠。在使用重色时尽量不要直接用黑色。深颜色可以调配出来，例如，可用深红加普蓝来代替黑色，因为它有明确的色彩倾向，这种调配出的"黑色"在与其他色彩相调时，可以有效地避免"脏"。

（3）"花"。画面主次不分，色彩的杂乱无章是"花"产生的主要原因，也是写生中常常遇见的问题之一。在深入刻画阶段局部刻画过于独立，色彩纯度、色相、明度上局部对比太多，画面缺乏一个主旋律等都是产生"花"的直接原因。要解决"花"的问题就必须将颜色放在应有的结构关系中，这时的颜色才会产生色彩关系。该统一的地方要概括处理，该舍弃的细节要舍弃。一位画家说过："在画面上塑造细节不是深入，去掉不必要的细节是更深的深入。"

以上所列举的问题是水彩画初学者经常遇见的问题，其主要原因还是在于对色彩关系的认识不足。因此，需要在实践过程中，通过大量的写生练习总结经验，提高色彩修养。

二、水粉画的写生方法

1. 水粉画写生的一般步骤与方法

（1）构图起稿。在进行色彩写生之前，首先要考虑的就是构图。构图要从整体着眼，可先画几张小稿做试验，安排好静物在画面中的位置，不要

太大或太小、偏左或偏右。将一组静物的大形作为一个整形体，画好总体的长宽比例关系，再在其中分割出各静物之间具体的比例关系，重点是一定要同步作画，切忌画完一个静物再画另一个，以致造成构图失衡而不完整、结构比例失调等问题。另外，还要注意衬布和桌面的透视，加强空间表现（图5-40、图5-41）。

（2）铺大色块。在完成构图布局之后，在表现对象大形相对准确的基础上，可以着手处理物体的色彩关系与塑造结构，铺大块色。要明确画面中大的冷暖关系，铺色时建议从暗部画起，注意固有色亮部与暗部的主要冷暖区别，环境反光连同投影部分冷暖变化对暗部的影响，将暗部系统整体地表现出来。然后再画受光源色影响的亮部色块，通过光感表现和色彩的各种对比从而形成统一的色彩环境。这里要特别强调的是要同步、整体进行，以便把握各色块之间的联动关系，养成整体观察、整体进行的良好作画习惯（图5-42）。

图 5-41　步骤一　俞俊海作

图 5-40　写生实物

图 5-42　步骤二　俞俊海作

（3）深入刻画。在完成整个画面的色彩铺设之后，就要进行具体塑造和深入刻画。在深入刻画阶段，要从画面的主体物着手，进一步细致地用色块来表现物体的固有色、环境色、光源色、丰富入微的色彩美感以及结构美感。需要注意的是，深入刻画并不需要面面俱到，有些背景地方，大面积铺设时已经差不多了，就不必再重复画一遍。画面一定要讲究虚实之间的对比。同时，在刻画过程中也要特别注意用笔，根据画幅大小以及物象结构，决定笔的大小。在画面冷暖色的协调方面，对于同种颜色的冷暖微差和环境色的表现是体现色彩变化与协调的重要手段，同时，还要兼顾物体的体积感、质感、空间感，掌握以点带面的原则，做好概括和简略部分关系的处理（图 5-43、图 5-44）。

（4）最终调整。一幅静物写生，一开始从整体入手，然后经过深入塑造和局部刻画，到创作即将结束时，难免会产生顾此失彼或者局部色彩与整体色彩有所失调的问题。此阶段是最容易被忽视但又最重要、最有难度的阶段。首先应该仔细分析、比较主体和背景是否混淆不清，前后空间是否拉开；其次，看主体物是否处于明显的部位，细节是否烦琐零乱，色块之间是否和谐。调整时要善于抓住主要矛盾，该统一的色彩要统一，该强调的部分要强调，要从整体出发，纠正错误的用色（图 5-45）。

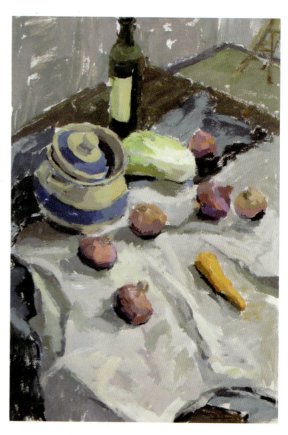

图 5-44　步骤四　俞俊海作

图 5-43　步骤三　俞俊海作

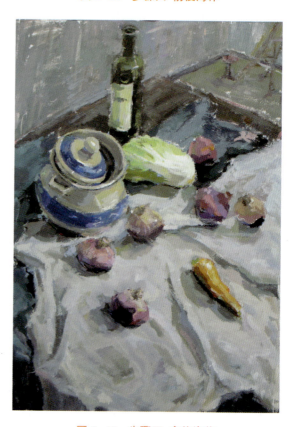

图 5-45　步骤五　俞俊海作

2. 水粉画写生中常见的问题

由于对水粉的性能和技法掌握不足以及不熟悉色彩规律，初学者很容易犯"灰""粉""生""花""脏"等毛病。原因主要有两个：一是容易陷入物体的局部刻画而丧失大的色彩关系的调和，以及冷暖关系和色彩的纯灰度表现不准确；二是画面素描关系把握不准确，这主要是由于黑、白、灰处理不当而造成的。

（1）"灰"。造成"灰"的主要原因是画面的黑白对比和纯度对比不足。黑白对比不足主要是指色彩明暗上的问题，也就是画面该暗的地方不暗，该亮的地方不亮，黑白灰层次不明确，没拉开距离；色彩上纯度对比不足，是指画面该饱和的彩色纯度不够，鲜灰对比不够强烈，因此会产生的灰和闷的现象（图5-46）。

图 5-46　"灰"的现象

（2）"粉"。造成画面粉气主要是由于在进行色彩写生时滥用白色颜料。画面中暗部的色彩调入了过量的白色，暗度不足，层次不明，画面就会变粉。另外，一些像粉绿、湖蓝等明度较高颜色的过度使用也会造成粉的现象。避免这种问题的关键是要把握好画面色彩的明度和纯度的对比关系，适量使用白粉。对于初学色彩的人来说，往往由于对色彩关系的认识和观察不准确，一味追求色彩的素描关系，因而大量使用白色颜料去表现明暗关系（图5-47）。

（3）"生"。色彩的"生"可以说是初学者最常出现的问题之一，这主要是由于对色彩关系的认识不足或观察方法不正确。色彩的表现是一种相互关系的表现，表现的对象与其所处的色彩环境是互相影响的。但是初学者往往忽略这一点，只是孤立地观察物体，局限于对物体固有色的描绘上，从而导致各个固有色之间互相为敌，毫无联系，最终的结果便是用色

过纯（图5-48）。当然，只要经过一段时间的写生训练与观察，这一问题便会逐渐得到改善。因此，养成整体观察的习惯，正确把握色块间的纯度关系和环境色的相互影响，是克服色彩"生"的问题的有效方法。

图 5-47　粉的现象

图 5-48　"生"的现象

（4）"花"。"花"的问题也是由观察方法不正确引起的，主要是由于不能够整体地观察和把握画面的主色调以及大的色彩关系、明暗关系和主次关系而陷入局部色彩的观察和描绘或过分强调物体之间的

环境色的影响，而且主次不分、缺少统一画面的主色调，色彩对比强烈的部分和高纯度色块的分布缺少排序和组织，从而导致画面颜色杂乱无章（图5-49）。

要避免此类问题同样需要把握好整体画面的色彩关系，不要忽略色彩之间的联系，画面上最亮、最暗及纯度最高、对比最强的色块要安排好主次关系。比如深入刻画的部分都要安排在主要的部位。只有全面地组织画面，才是克服琐碎最有效的方法。

图5-49 花的现象

（5）"脏"。"脏"的问题可以说是由以上问题的综合所造成的，主要涉及的是色彩对比与统一的问题。色彩与色彩的协调是一个既对比又调和的关系。色彩搭配不协调、冷暖关系不对，或者把色感较差及无色感的色彩搭配在一起，纯度较高的色块表现不足，鲜明的色块画成灰色，该冷的颜色画成暖色，冷暖两大系统含糊不清，把该画亮的色块画成灰色，该画灰色块的地方画成黑色块，该重的色彩画得不够黑，这些都会使画面变脏。还有一种情况是色彩观察与判断不准确而导致调色不准，经过反复调色使调配的色彩种类过多或滥用黑色等，致使色彩浑浊而变脏，再加上画的时候反复涂改，底层的颜色泛到上层与新画的色彩混到一起，导致画面的色彩变脏（图5-50）。这些都不是主要问题，最重要的还是色彩关系要处理正确，特别是每一块颜色与它周围色块的关系要把握得当，这样即使自身是无色感的色块，只要是在适当的色彩环境下，都会体现出色感及美感来。

图5-50 "脏"的现象

三、油画静物写生的步骤与方法

1. 小色稿制作

在静物布置好之后，应当从不同角度进行观察，尽量找到较为理想的角度。在较长时间的写生开始前，先用小色稿探索构图是一种行之有效的方法，一方面记录色彩的最初感受、探索色彩效果；另一方面也可以避免一些构图方面的偶然性。

2. 画素描稿

方法一：先用木炭在与画布同样大小的纸上作素描稿，然后复制到画布上去。这种方法对于初学者来说很有好处，因为在纸上画容易修改，待构图、打稿详细之后再着色可以提高作画的成功率。

方法二：直接在画布上用木炭画稿，之后喷上固定剂，使木炭固定于画布上。但要注意在着色前，应将浮在画布上多余的粉弹掉。

方法三：用透明的单色油画颜料在画布上直接起稿。这一方法比较适合有一定基础的作画者。为了便于修改，画前可先在画布的主要部分上用画笔涂少量的调色油。画稿时首先要抓住大的形体结构，物体之间的比例、距离和主次关系（图5-51）。

图 5-51 张世范作

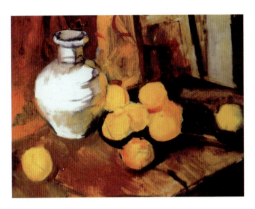

图 5-53 张世范作

3. 大体铺色

在铺色阶段,应当事先对各种主要色块关系和总体色调倾向做到心中有底,不要匆匆下笔。第一遍铺色的任务是组织色调处理大的色彩关系。开始上色时要根据对象的色调,选择必要的颜色组成调色系统。这一遍铺色切勿集中在细节上,也不要孤立地塑造单件物体,而要统观全局、组织整个画面的色调(图 5-52、图 5-53)。着色时一般从暗部和深色开始,用较大的笔,调较薄的颜色表现大块的色彩关系。这里需要说的是为了使第一遍颜色干得快些,可用松节油代替调色油使用。

4. 形体塑造和深入刻画

在完成以上步骤之后,接下来便是对静物进行部分深入刻画。这个阶段的主要任务是用色彩充分地塑造对象的形体、表现对象的质感等。着色时可以从主体部分开始,用较厚的颜色以不同的笔触深入细致地塑造每个局部的形体以此来表现色彩空间关系。同时,在刻画过程中要保持清醒的头脑,要经常退远观察画面大的色彩关系是否协调。只有这样,才能保证最后有调整的余地(图 5-54)。

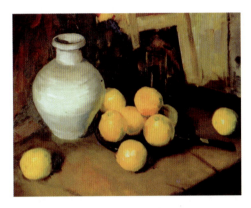

图 5-54 张世范作

5. 整体调整

在深入刻画结束后,可能会发现画面出现各种问题,例如物体与物体之间过于分离、色彩之间存在明度、纯度方面的不协调等。这时需要回到大关系上作调整。调整时要退远观察画面,总观画面效果,包括从色调、明暗、空间、体积构图等方面进行概括、加强或减弱,去掉不必要的、突出主要的,使一切细节从属于整体。最后在具体技法上可采用透明画法,通过层层薄染来统一画面(图 5-55)。

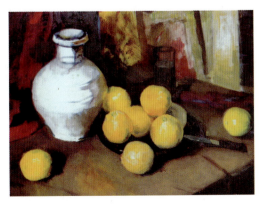

图 5-52 张世范作

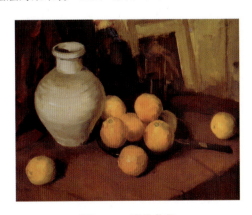

图 5-55 张世范作

第六章
色彩写生训练

第一节　自然色彩写生
第二节　色彩归纳写生

※ 第一节 自然色彩写生

自然色彩写生的目的是提高学生对于色彩规律的认识和运用，培养和提高学生对色彩的观察、感受和表现能力。但是，自然色彩写生并不是单纯的模拟自然、复制自然，它是感性和理性的协调过程。客观物体所呈现于视觉的色相、纯度、明度、冷暖关系等，必然经由人的视觉神经和大脑加以归纳、分析和重构后才得以表现在画面上。自然色彩写生训练应根据专业的特点而有所侧重，设计专业的色彩写生训练与绘画专业应有所不同。设计专业色彩写生训练，根据其特点和学习目的的不同一般应经过以下几个单元的实践培训过程。

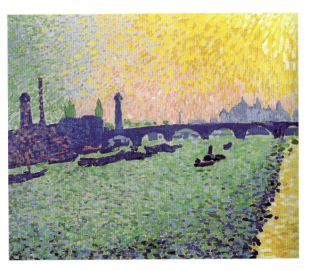

图6-1　滑铁卢桥　德兰（法国）

一、色彩分解写生

学习色彩的关键在于能看出色彩的变化和特征，画出色彩的多样和微妙，力求将画面色彩发挥到最大限度。那么如何实现色彩最大限度的表现呢？比较容易掌握的方法就是"色彩分解"。色彩分解，又名"点彩"，在色彩学上被称为是"颜色空间混合"的构成方式。根据著名画家修拉和西涅克的有关文献资料，色彩分解的特征是：光影的表现越来越不重要，而色彩自身之间的和谐却越来越成为主旨。例如，一块紫色的对象物只看到紫色的本身不行，还要看到构成此色的多种色彩的组合，必须对它内含的各种色彩进行分解，重新组合，这样紫色对象才能呈现出斑斓的色彩来，而且画面的色彩越画越丰富。色彩分解不仅使画面色彩丰富，而且形式感很强，设计意味很浓。另外，由于点、块摆置比较清楚、工整，其本身就更像一幅设计稿（图6-1、图6-2）。

图6-2　光及其他　克利（瑞士）

色彩分解训练的核心就是利用光的混合原理，通过实践训练，强化眼睛对于色彩判断与分析的能力，从微观的角度认识宏观的色彩现象。

（一）色彩分解写生方法
1. 纯色的运用

在进行色彩分解写生时，要尽量避免进行色彩的减色混合，应注重纯色的搭配使用。因为纯色比较醒目、强烈，通过鲜艳补色的强烈对比，刺激人的视觉美感，让画面产生色彩的颤动。其中需要注意的是灰色在色彩分解性训练中是辅助因素（图6-3）。

图 6-3　带黑轮廓线成分的彩色构成　克利（瑞士）

2. 强调体积、弱化空间

重体积而轻空间的表现方式是由色彩分解表现的特点所决定的。色彩空间感的强弱主要依赖于色彩的明暗，当然也包括其他要素。色彩分解强调的是色彩并置之后所产生的更加明亮、鲜艳的对比效果。由于色彩分解的点彩画法，讲究自身运笔形式，追求笔触排列的工整美，从而弱化了技法中厚薄、轻重及其对质感表现的追求，那么就必然会强调物体的体积感（图6-4）。

3. 理性分析，不求真实再现

写实性写生作品强调客观真实地再现物体的质感、量感、实在感，色彩分解训练追求的是理性的色彩组合，可以不讲远近关系，夸张色彩对比，也可以带入主观因素。对一个物体的描绘可以进行色彩分析和计算，所有这一切，均被视为理性思考和安排（图6-5）。

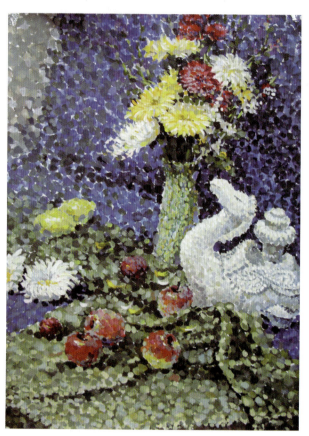

图 6-5　学生习作

4. 分布和色度反差

采用色彩分解方式来表现出的色彩极其丰富而有变化，但无论面对多么复杂的描绘对象，都要根据画面色块进行分析，如画一组静物，对于衬布、前景、背景、主体物的色彩都要区分。如果每一大块中都有一些重复色，最终很可能使画面上的色彩混在一起。所以，在讲求大色块明确倾向的同时，色块与色块之间的轮廓要以色度反差来映衬，这样才能把画面色度的节奏感衬托出来。

5. 画面主色调确定

色彩分解的特点是画面色彩复杂、众多，因此，确定主色调是极为关键的。主色调能产生总体性的和谐效果，它在画面其他各色面积中占据绝对优势

图 6-4　学生习作

（图6-6）。在色彩分解画法中，不仅要表现主色调占据绝对优势，而且可以利用视觉混合作用，在画面以与主色调相关构成的色彩并列来替代。例如，紫色相为主色调，画面就可以不出现紫色，可以通过红色、蓝色并置来占据优势，来实现紫色调的效果。

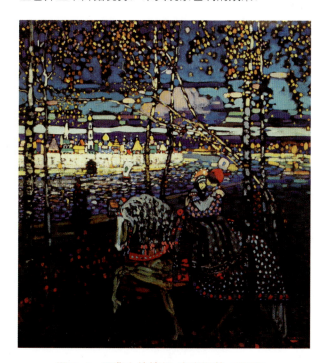

图6-6　马背上的情侣　康定斯基（俄国）

（二）色彩分解写生步骤

1. 构图布局

色彩分解写生训练的前期准备步骤大体上与自然色彩写生类似，首先是构图，在完成构图之后着色，用单色画出对象的空间关系。

2. 底色铺垫

色彩分解或者点彩的方法是以小点为笔触，因此需要一个铺底色的过程，一方面是为了将白色纸张覆盖，另一方面为了能够在进行点彩着色时丰富色彩。

3. 大笔铺色

一开始可以用较大的点作为元素进行点彩，这个过程首先要做的是对一块颜色进行认真观察，理性地分析其构成这一色彩的色光成分，应用空间按混合原理进行色彩的并置。

4. 色彩再分解

当画面完成大的点彩铺设后，要改用小笔进行更加深入地着色，每一小块色彩都要进行进一步分解，以期达到色彩丰富的效果。

二、限制色彩写生

限制色彩写生训练是一种与色彩分解训练相对的训练方式。色彩分解旨在通过感受色彩的丰富多彩与色彩之间的微妙变化，加深对微观的色彩关系的认识。限制色彩运用时要尽量做到少而简约、明了而又个性突出。

限制色彩写生，有利于发挥人的主观能动性，加深对宏观色彩关系的认识。一件作品限用几种颜色来表现，在画法上必然要求做到高度概括。作画前必须考虑好色块的布局、色块的大小以及色彩的层次等诸多因素。概括用色使画面简洁，简洁可以使画面富于条理性和稳定性。然而，要使画面简洁还必须善于选择，哪些色块大一点，哪些色块小一些，哪些颜色纯点，哪些颜色亮点，都需要把感性直觉的色彩提高到理性的、分析的层面，追求超越再现的理念色彩，以便把色彩表现推向新境界。意大利画家乔治·莫兰迪将生活中的杯子、盘子和瓶子置入极其单纯的色彩之中，从而营造出最奇特、最简洁、最和谐的气氛（图6-7）。

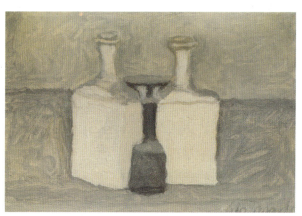

图6-7　静物　莫兰迪（意大利）

1. 以红黄蓝为主的限色写生

以红黄蓝为主的限色写生有两个特点：其一，红黄蓝为三原色，理论上讲可自由地与其他颜色混合出色环上任何一种颜色，这是它们的本质特征；其二，红黄蓝是纯色，以红、黄、蓝三色为主可以构成以色相对比为主的画面，而色相对比是最本质的色彩结构，具有主导作用，因为色彩的丰富性、色彩的冷暖感觉、色彩的心理及感情主要是靠色相对比来实现的（图6-8）。因此，红黄蓝限色写生可以最大限度地培养学生的色彩运用能力。

这里所说的以红黄蓝为主，是指画面的主要色彩由红黄蓝构成，这三色之外，当然还可以适量运用其他色彩，例如，间色或黑白无彩色系，以调和画面色彩关系（图6-9）。纵观印象派之后的后印象派、野兽派、表现主义及诸多色彩强烈的现代作品，其中有不少都是采用以红黄蓝为主的色彩构成，如马蒂斯、康定斯基、蒙德里安等人，如此做的目的是使色彩强烈、鲜纯。我们在进行色彩限制写生时，则可以有意摆出红黄蓝的静物结构，这样利于在作画时能够有针对性地进行概括、提炼。

在进行以红黄蓝为主的限色写生时需要注意以下几个问题。

（1）保持色彩的纯度。写生时尽可能不进行色彩混合，而是直接使用原色来保持色彩的高纯度，从而夸张、强化色彩。例如，在进行静物摆设时，刻意选择红、黄、蓝衬布，或者选择黄色或红色的景物或水果，配以蓝色衬布等方法，这些都可以使写生对象尽可能接近三原色关系，这样更有利于画者的发挥。

（2）底色和色线的利用。如果表现对象中缺少三原色中的某一色，那么可以将三原色中所缺之色作为底色或色线来表现，如面对黄与蓝的物体时，可以用红色作底色或用红线来勾画物体的外形，然后填画黄蓝之色，这样红色底或线便会自然留在画面的色彩之中，以此实现红黄蓝的画面构成（图6-10）。

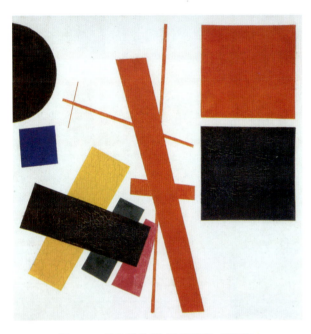

图6-8　抽象性构图　马列维奇（俄国）

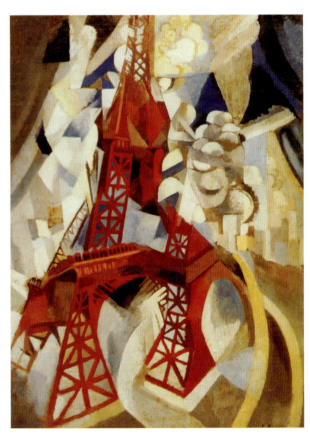

图6-10　埃菲尔铁塔　德劳内（法国）

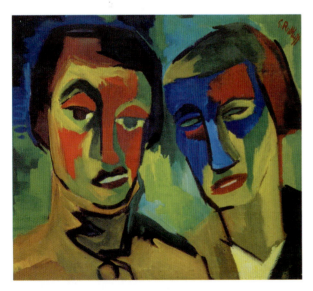

图6-9　S和L的双重肖像　罗特路夫（德国）

（3）无彩色的配合使用。在红黄蓝为主的构色中加入黑、灰、白的无彩色系，可以调和三原色之间的强烈对比，使鲜艳的红黄蓝产生和谐的美而不至于流于艳俗。例如，在黄蓝两色之间以灰色相隔，在红蓝之间以黑色相隔，这样都会产生协调的色彩效果（图6-11）。

图 6-11 生活 堂本印象（日本）

（4）红黄蓝同类色的运用。所谓"同类色"是指在色相环上，相距15°角左右的色相，如黄与橙黄、蓝与蓝紫、绿与蓝绿、红与紫红等。这些色相在视觉上色彩差别很小，所以，常常可以将这些同类色看作是同一色相。通过红黄蓝同类色的介入使用，可以丰富、调和画面的色彩关系，但同时仍然能够保留属于红黄蓝构成的特性（图6-12）。

图 6-12 花园和两位女子 诺尔德（德国）

以红黄蓝为主的限色训练，旨在通过对色彩的重新设计、整合和协调，将画面色彩向单纯的方面提高，从而使画面达到以红黄蓝为主的画面色彩构成。这里所说的以红黄蓝为主，是指画面的主要色彩构成是红黄蓝，而并非指画面色彩只能用原色的红黄蓝，如果这样画面色彩就会陷入一种极端的单一和程式化，所以，在作画过程中要充分理解其基本的含义，清楚这一色彩训练的意义。

2. 同类色的限色写生

同类色的限制相对于红黄蓝的限制而言，色彩更加简约。

红黄蓝的限制虽然色相数量较少，但色相的强烈反差常常使画面呈现出强烈、原始的色彩对比，再加上间色、无彩色系的介入使用，画面的色彩就会更为丰富。由于当色彩进一步简化、单纯时，首先表现在色相数量的单一化，因此，只能采用同类色限制的方法（图6-13）。

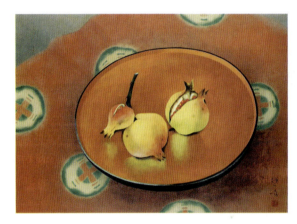

图 6-13 静物 山口蓬春（日本）

同类色之间有着共同的色相特征，即使是区别也大都是同一色相不同明度及彩度的微妙变化。因此，这一色彩限制可以使画面色彩更加简洁、统一。

同类色的构成主要特点如下。

（1）画面色调基本上为相似色相。如以红色调为主的画面，只用大红、深红、朱红等；以黄色调为主的画面，只用中黄、土黄、柠檬黄等（图6-14）。这种色调用色的选择，早期是受颜料生产条件的制约，后来在现代艺术和设计中为了追求单纯性也开始大量使用。

（2）色彩的组合方式呈现秩序化的特征。使用同类色的限制方式，同时，又要使画面单纯的色彩产生丰富的变化，而要做到这点，往往需要随时进行色彩渐变的推移，例如，在某一色相之中通过变化这一色相的明暗度、饱和度，从而明确色彩意向，给人以整体的色彩印象。色彩推移能使本来简单的色彩画出丰富的变化，达到一种既单纯又复杂的效果。

1. 化繁为简

自然物象的存在方式、形状特征是复杂的，且具有色彩丰富而繁杂的外表以及体积感和空间性特征，而在色彩的呈现上则具有固有色、光源色、环境色等因素。归纳色彩写生摒弃了写实性表现因素，将繁杂的形、色关系通过概括、提炼、整理等过程，并结合艺术形式语言的运用和表现，最终使之成为平面化且具有装饰特征的艺术形象（图6-15）。

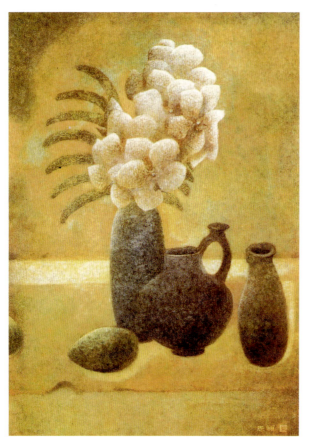

图6-14 题目不详 高山辰雄（日本）

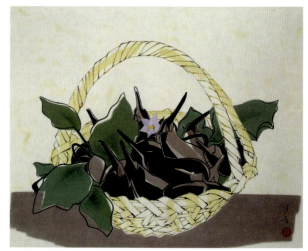

图6-15 茄子 山口蓬春（日本）

2. 化乱为整

客观自然物象的存在方式是无序的，因此，艺术家在画面上进行整合、梳理、归纳、编排，使之实现画面的秩序化和条理化。这既符合了归纳色彩的技术要求，也从内涵上体现出一定的艺术原理，只有熟悉形式语言的内在规律，才能准确把握归纳写生的方法（图6-16）。

3. 化立体为平面

平面效果是色彩归纳写生的主要特征。因为平面化的色彩具有朴实、单纯的装饰美感和审美品格，所以色彩归纳写生就是通过归纳的手法将具有三维的自然形、色转化为二维的、平面的画面元素。因此，平面化是色彩归纳写生表现的主要特征（图6-17）。

学习归纳写生必须首先转换观察方式和思维方式，从对客观自然写实的模式中解脱出来，转入对画面色彩以及形、色关系的感悟和学习上来；其次，在改变绘画方式的过程中，归纳色彩导入对艺术形式和色彩本质问题深层次的探讨和研究，使学生感悟色彩表现空间的宽广和多样。

※ 第二节 色彩归纳写生

一、色彩归纳写生的特征

色彩归纳写生是艺术设计专业中十分重要的一门课程，该训练是通过写生的方式，以归纳为表现手段，获取对设计性色彩的认识。一般而言，自然色彩写生是以客观表现对象为目标，在写生过程中多强调直觉和感性认识。色彩归纳写生的目的是将自然色彩的写实性表现转换为设计性色彩的装饰表现，其本质是色彩造型观念的转变，其训练目的则在于为艺术设计服务。色彩归纳写生具有以下几点特征。

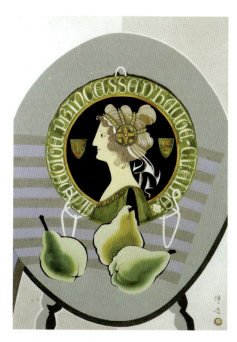

图 6-16　车上　山口蓬春（日本）

图 6-17　傍水住宅：旧城　席勒（奥地利）

二、客观平面性归纳写生

客观平面性归纳写生是自然色彩写生与主观色彩设计之间的一个桥梁，主要是以客观的自然色彩规律性研究为目标，建立起对色彩基本要素的感性认识。其表现特征是将具有三维特点的客观物象在平面上表现出具有三维的真实感；对于丰富的色彩关系和微妙的色彩变化以及明暗关系多做减法处理；在特定的环境中把握客观物象的整体面貌。

（一）客观平面性归纳写生方法

客观平面性归纳写生训练，可以有效地培养学生对色彩更充分、更深层次的认识。归纳意味着要舍弃，要舍弃就一定会面临选择的问题。这种训练方法首先要求画者在概括和提炼色彩之前，进行色彩形成的各种因素分析，这些因素包括光源色与物体色的关系、环境色与物体色的关系、环境色影响色调和周围物体的程度、固有色与条件色最终合成的视觉效果应该如何呈现等。加深对色彩产生的原因、自身属性与客观事物的相互关系的理解，便于更加理性用色、理性设计工作，同时，也可以从中体会色彩表现的独立性。

郑开翔城市街景写生作品欣赏

1. 观察与构图

客观平面性归纳写生仍然可以采用焦点透视的方法来体现构图特征。画者的立足点和视点都相对固定，画面上各个形象的摆设基本尊重写生对象的自然分布状态来排列组合，体现物象客观静止的空间样式。但同时要求在面对客观物象时排除光的因素，不表现光影变化，弱化透视空间，排除物体本身的立体效果，对复杂的立体形态做平面化处理。但是，由于画面形象的平面化在构图上仍存在空间状态，因此形、色都不作过多变动，这样才能给人一种较为写实的平面化效果，即在平面化中靠各个物体所处的前后空间位置来确定画面空间感和虚实感（图 6-18）。

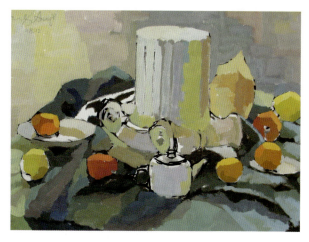

图 6-18　水粉静物　佚名

2. 造型转化

客观平面性归纳写生的形象描绘基本上忠实于自然物象，在此基础上通过适当的裁剪、取舍、修饰，对形象特征突出的部分加以美化或进行艺术处理，从而使之产生一种净化、单纯、整体的效果，这就是在

尊重对象基本特征的基础上作平面化的处理。忠实客观对象不是一般意义上的看到什么画什么，而是在形态丰富的层次中，通过简化形象，集中本质，舍弃客观物象所呈现的亮部、暗部、高光、反光等素描调子变化。换而言之，观察物体时，要关注物体的外形轮廓，弱化物体的外部轮廓，不追求物体的转折面呈现的明暗层次变化，从而使烦琐的物象得到修饰理顺和艺术加工，也得以强化形象的整体特征（图6-19、图6-20）。

中包括色相、明度和纯度各个色彩要素的归纳与整理。这样就可以将复杂多样、不适合设计形式表现的自然色彩归纳概括成相对少量的一些代表色，代表色即是这一物体色的概括性本质与整体特征。概括和提炼并不意味着可以随意添加色彩，或者不求准确表现，只是因为我们的眼睛捕捉到了其具有决定性作用的色彩关系，从而削弱了其不起什么说明性作用色彩的种类及数量（图6-21）。

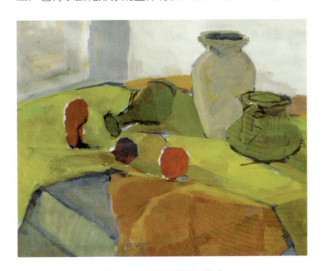

图6-19　水粉静物　佚名

图6-21　白　北泽映月（日本）

（二）客观平面性归纳写生步骤

1. 构图布局

进行归纳写生时，与自然色彩写生一样，要选择适当的作画角度、位置和相对固定的视点，采取焦点透视的方式进行构图。按照对象自然放置的序列来构图布局，着重表现对象客观存在的空间样式，对于外形复杂且修饰物繁多的物体必须进行大胆的概括、提炼。

2. 细致构形

确定好物体的基本位置后，要在形态上做细致表现，明确轮廓线，划分块面界限。以整体概括表现为主，并不是对实物的忠实描摹，而是在原形基础上进行减法处理，通过简化使客观物象得到修饰和艺术加工，从而达到一种整体、单纯的效果。

图6-20　朝　高山辰雄（日本）

3. 色彩提炼

客观平面性归纳写生在色彩运用上是对客观物象进行色彩归纳、概括和提炼的实践。自然写实性的色彩写生是依据科学的色与光、光与色视觉的科学理论来反映色彩的表面特征，是对自然界色彩呈现的真实模仿。客观平面性归纳写生则是对客观变化无穷的色彩进行理性分析、归纳，分门别类，即将相近或相似的几种色彩归纳成一类，概括为一种折中的色彩，其

3. 大体设色

在设计好的区域内用平涂法填充色彩。在对色彩的描绘上不要机械地照搬照抄，而是要在准确把握色彩关系的前提下用有限的颜色去表达丰富的色彩变化。注意物象呈现的整体色彩与周围环境的色彩关系，切勿陷入细节的描绘，要把握物体与物体之间色彩的色相、明度和纯度的差异与联系。

三、主观平面性归纳写生

主观平面性归纳写生是色彩写生训练的重点，也是在观察方法、思维方式以及表现方法上实现质的变化。与客观平面性归纳写生比较而言，主观平面性归纳写生具有较大的主动性，其最大的特征是画面完全平面化。这一阶段，客观对象只是参照，只是表现的一个要素，作者必须对之加以改造，单纯从色彩的对比与和谐原则出发，进行自由的色彩关系的配置与尝试。主观平面性色彩归纳写生，需要改变常规的观察方法，进一步弱化物象的体积感和自然色，集中强调和表现主观形与色的变化，在变化中去感受形与色的和谐统一，从而使学生在思维模式和表达方式上进一步向设计色彩转化。

（一）主观平面性归纳写生方法

主观平面的色彩归纳写生是在客观写实归纳写生的基础上，进一步发挥主观能动性，使色彩的表现在更加单纯与独立的轨道上行进。感性模拟的自然色彩写生所表现的是瞬息万变的物质世界的外观色彩，这种色彩是艺术家的视觉所见，而且位于感性的层面。对于专业设计人员来讲，借助物质材料实现色彩学习的任务是某种实用目的或宣传目的。因此，设计用色有它自身的专业语言，如平面化、规范化、理智性、人为性等，而且还要受到制作材料和工艺过程方式等的限制。因此，在设计用色上，就不能按照写实的色彩种类和形式来呈现，而必须在形式上符合设计本身的要求，对色彩进行归纳、夸张、升华，甚至符号化，以期产生更明确、更美观、更科学、更有益心理健康的色彩语言。

1. 观察与构图

主观平面性色彩归纳写生在构图上首先要变自然秩序为人为秩序，将三维的透视空间转化为二维的平面空间。这一方式的改变，首先要从观察方式的改变入手。因此，在观察对象时，可以采用我国传统绘画的透视方法——散点透视。散点透视的视点是流动的，这一方法可以将不同视角（俯视、仰视、平视）下观察到的物象同时表现在一个画面上。另外，还可以采用"任意透视"，这一观察方式比散点透视更自由、更随心所欲，即任何形象的塑造都共同存在于一个特定的可视空间内。

主观表现的色彩归纳写生在构图上大体可以采用以下几种构图。

（1）平视构图。平视构图的主要原则就是采用移动的视线观测，从物象的纵向面向横向面转移。这一构图方式的较好典范就是我国的民间剪纸和汉代画像砖（图6-22、图6-23）。

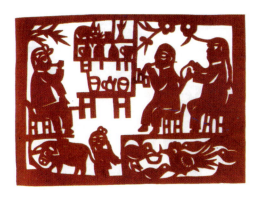

图6-22　安塞剪纸

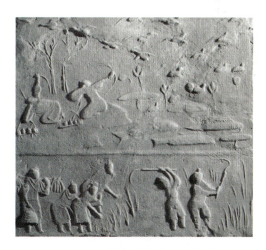

图6-23　收获射弋　东汉画像砖

（2）立视构图。立视构图的主要原则是在观察物象时采取散点或任意透视的方法，描绘对象时只画出对象的顶面及侧面。我国古代的画像砖便是这一构图方式的典型（图6-24、图6-25）。

图6-24　收租　东汉画像砖

图 6-25　庭院　画像砖

2. 造型转化

主观平面性归纳写生的观察方式为散点透视。采用这一观察方式必然引起造型方式的改变。因此，在描绘对象时，采取对客观物象一律平视的方法，就可以淡化物体之间的前后、虚实关系，使物体处于一个视平面上。在单个形体的塑造中，必须将三维的立体形象整理为平面化的二维空间形象，将所有立体造型转换为二维的平面图形。同时，对所有平面化的形象在画面中进行布置、安排时，不是按照各个形体在客观实际中所处的空间位置进行布置，而是根据画面平视空间所占的位置来处理，要完全服从画面的视觉平衡感（图 6-26）。

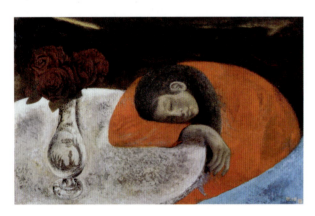

图 6-26　夜　高山辰雄（日本）

3. 色彩配置

在完成表现对象的构图与布置之后，就可以着手进行色彩抽象化的层面训练了。着色时要以客观对象色彩为本源进行变化，不能对光源色、固有色、环境色做客观模仿。要在客观对象基本色彩特征的基础上进行主观的色彩配置，从画面色彩对比与调和的角度对色彩进行色相、明度、纯度方面的调整。主观色彩归纳是将"和谐"作为衡量画面表现效果的重要原则，但对于"和谐"的理解不是色彩的同一、雷同，而是在色彩具有"对比"关系的前提下，通过调整色彩明度、彩度等属性，使色彩在对比中找到相同的性质从而实现和谐的效果（图 6-27）。

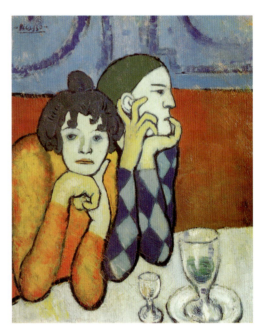

图 6-27　阿莱金和他的朋友　毕加索（西班牙）

（二）主观平面性归纳写生步骤

1. 确定构图

运用散点透视、多点透视的方法来观察物象，视点可以移动，可以不考虑客观对象的自然序列状态，从而化多维的立体空间为二维的平面空间。在面对客观物象进行写生时，要取其主要、重要的方面，同时将单独、分散、互无联系的形象素材有条理、有规律、有主次地组织在一起，然后依据大小、疏密、空间、方向等关系把图像散开布置在画面上，从而使之成为一个结构严谨、形式完整、手法统一的有机整体。

2. 细致构形

将立体物象转化为平面化形体时，要注意表现对象最具特征和视觉效果的角度，利用平视观察、剪影观察和夸张、变形的手法，对客观原形进行变化，这样可以使形象更突出，主题更鲜明，画面更具韵味。

3. 大体设色

在尊重客观物象基本色彩的前提下，加入主观的处理。运用平涂法、分阶法进行大体颜色的铺设，注意要尽可能用色均匀、不显笔触。

4. 修饰完成

在前一步已经铺设好大体颜色的基础上，可按照色彩的对比法则调和色彩的整体关系，从而使画面在形式上呈现一种平面化、装饰性极强的视觉效果。

四、设计性色彩归纳写生

设计性色彩归纳写生是在主观平面性色彩归纳写生基础上，更进一步对装饰色彩造型方法和规律进行研究，是面对真实的物象所进行的不断观察、改造、提炼所引起的视觉对美的表现过程。现在学习设计性色彩归纳的过程，实质上是培养艺术审美能力和提升创造美的能力的过程。

（一）设计性色彩归纳写生方法

设计性色彩着重研究客观对象在画面中形与色的构成规律和形式构成方法，研究自然色调中各种色相、明度、冷暖度之间的对比调和规律。设计性色彩写生要遵照美学的形式法则及作者的主观感受，是一种特殊、独立的艺术呈现形式。一方面，它作为物质资料的外在色彩特征与实物的实用性相联系；另一方面，设计性色彩也可作为独立的艺术形式以供欣赏。

1. 构图训练

设计性色彩归纳写生的构图可以在主观平面性归纳写生的基础上，更加自由地重组画面，完全打破正常时空观念的限制而自由发挥，其是作画者的主观感受与意志的综合传达。由于装饰性绘画在经营布局上突破了时空观念的限定和约束，所以在画面形象的表达上，往往能够通过鲜明、强烈的视觉语言传达出美的视觉感受。以下提供几种常用的构图方式供大家参考。

（1）多维透视和逆向透视组合。设计性归纳色彩写生的观察方式往往不采取焦点透视的画法，而是采用散点透视的画法（即表现为画面上有多个不同的透视消失点，或者没有明确的消失点，把不同视点的物象组合在一起，也可以采取逆向透视方法），即与焦点透视中画面中的形象"近大远小"相反，而呈现出"近小远大"的反透视效果。多维透视和逆向透视组合往往能够产生强烈的平面化效果，并可以自由组合构成画中的景物（图6-28）。总之，只要是服从于画面设计需要，就可以自由选择观察角度。

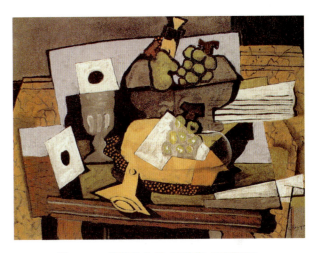

图6-28 平静的生活 勃拉克（西班牙）

（2）重叠组合。重叠是指在画面构成中一个物体与另一个物体的叠合，即前者遮盖后者。重叠组合手法在古代艺术表现中应用甚广，如古代埃及壁画、希腊瓶画、中国帛画等都是为了表现空间的前后关系，而采用重叠的方式。20世纪，不少西方现代画家如马蒂斯、维亚尔、克利等的作品中都有重叠手法的运用。另外，立体派画家如毕加索、勃拉克等则是把物体和空间分解，然后进行重新组合，从而产生多面复杂的前后重叠组合效果（图6-29）。同时，重叠组合也要考虑物与物之间的大小、比例、疏密、均衡等结构穿插的关系，从而实现画面整体的形式美感。

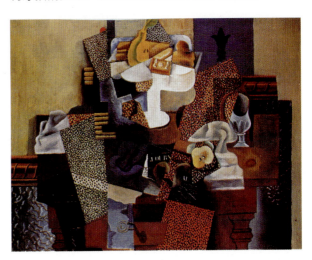

图6-29 有果子的静物 毕加索（西班牙）

（3）数学几何的组合。画面的构图还会涉及画面的分割，点、线、面的位置如何编排布置等问题。西方绘画讲求数理秩序，运用比例分割数量法则，一般用黄金分割率或根号值来计算。抽象表现主义画家蒙德里安就是以冷静、理性的方式运用黄金分割和等比数列将画面或图形按照一定的比例进行分割、排列，从而创造富有节奏与韵律的秩序与美感。他探索的是比例和分割的设计艺术，是构图和色彩的设计艺术，是绘画因素的设计艺术（图6-30）。

（1）简化。平面性归纳写生对物象的造型要求概括、提炼，舍弃繁杂多余的东西，使画面更简化、纯洁，使形象更单纯、明确，线条概括，突出形象特征或省去中间调子，强调鲜明生动。这种提炼的目的是用简洁的艺术语言表现丰富的内涵，使形象具有更强的形式感（图6-31）。

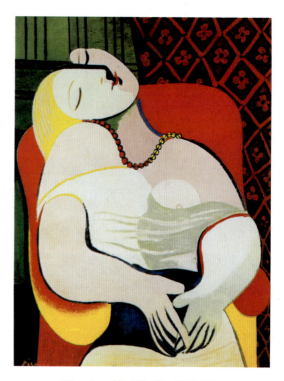

图6-31　梦　毕加索（西班牙）

（2）夸张。夸张是在简化基础上进行的，如果对物体的简化使人感到单薄而不够鲜明，那么就需要进一步突出该物体的特征，对物象最典型的部分加以夸张。夸张包括整体夸张和局部夸张，即根据物体的自身造型特点着意将物象拉长或将原形压缩，以彰显该物体的美感特征，例如，造型修长的物体可以变得更加舒展、挺拔；造型笨重的物体可以使其更加笨拙、稳定、厚重（图6-32、图6-33）。

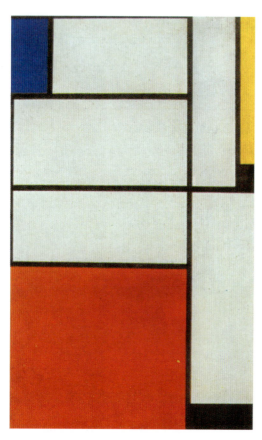

图6-30　绘画　蒙德里安（荷兰）

2. 构形训练

设计性色彩写生对于物体造型的转换主要从"形式美"的方面去考虑整体比例、线条的流畅和几何构成等，常采用变形手法可以给人以奇特的感受。总的来说，变形的表现可以是由繁到简、由具象到意象、变自然形态为艺术秩序等。其具体方法较多，归纳起来可分为两类：一类是具象变形，即形态的变化，以可以识别对象的特征为底线；另一类是异形的变化，即变形后形态特征可以转化为抽象的、不可识别的有机形态。下面有几种方法以供参考。

（3）添加。添加是使对象的形象更加完善的方法之一。简化是为了突出主体形象，但是简化容易造成形象不完整。画面的物象经过适当地提炼和夸张后，可以根据画面均衡需要，添加一些装饰纹样，从而使物象疏密有序，更加充实，画面更具美感；或者也可以添加一些点、线、面，使画面形象更加丰富、饱满，以求得更加完美的形式美感（图6-34、图6-35）。

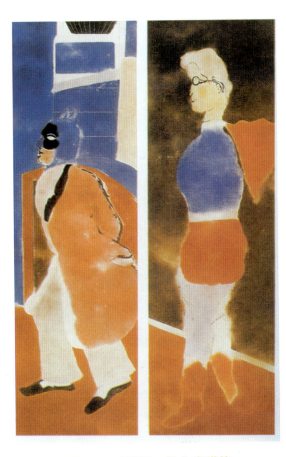

图 6-32 蝙蝠人—超人 契塔基

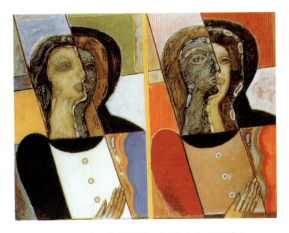

图 6-34 两个女顾客 大沼映夫（日本）

图 6-35 圣歌 堂本印象（日本）

（4）重构。重构包含两个方面的内容：一是先打散形象；二是将打散后的形象变为多个不同的造型元素以新的方式进行重新组合，另外，还有对形象化元素包括在构图的骨架、势态、布局、位置等方面进行的重新构成。这一表现手法在西方立体派画家毕加索的作品中尤为常见，他的名画《吉他》和《曼陀铃》就是用了重构的手法（图6-36、图6-37），正如他自己说的："不能光画所看到的东西，而必须首先画出对事物的认识，能表达出事物的观念。"

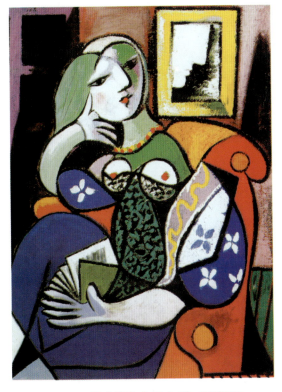

图 6-33 拿书的少女 毕加索（西班牙）

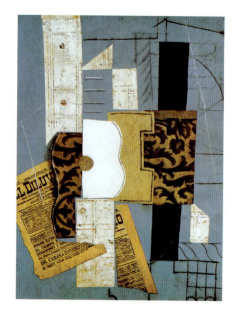

图6-36　吉他　毕加索（西班牙）

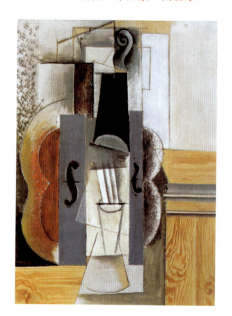

图6-37　曼陀铃　毕加索（西班牙）

3. 构色训练

设计性色彩归纳是对设计色彩造型方法和规律的研究实践，是面对真实的物象进行的不断观察、概括、提炼其所引起对美的表现的过程。设计性色彩写生着重研究的客观对象是画面中的形、色的主观处理和形式构成方法，是自然色调中各种色相、明度、冷暖度之间的对比调和规律。设计性色彩归纳写生的构色手法可以分为以下两种类型，但需要说明的是两者都是追求画面形式意味的主观需求，只不过是变化程度有差异而已。

（1）常理性的变色。常理性的变色即在尊重客观规律的基础上，对物象色彩作相应的调整、转换。例如，在对一组静物写生时，可以改变衬布或主体物的色相、纯度或明度，或适当调换物体之间的色彩关系。这虽然与写生对象的客观实际不合，但又是在同一个色系之中，因而这种变色没有超越常理，观赏者也不会感到很怪异（图6-38、图6-39）。

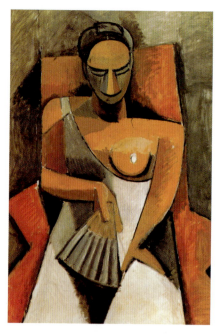

图6-38　持扇少女　毕加索（西班牙）

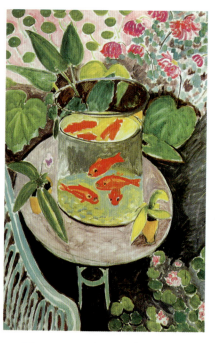

图6-39　金鱼　马蒂斯（法国）

（2）悖理性的变色。悖理性的变色是不但可以调换或改变物体的色彩属性，还可以把写生对象的颜色变换成奇特的或是一般不可能出现的色彩，甚至可以进一步改变物体色彩表面的肌理、质地等造型要素，使其产生与该物体性质相反的色彩效果和超越常理的色彩现象。例如，可以将柔软的香蕉土黄色相与坚硬的青铜器颜色相互转换使用，这样可以造成色彩视觉的反差感。再如马蒂斯的作品《马蒂斯夫人像》（图6-40）和毕加索作品《玛丽·泰瑞莎的画像》（图6-41），画中人物脸色几乎不用一般概念上的肉色，而是以鲜纯的红、黄、蓝、绿来构成。由于色彩设计本身就不求真实客观，所以"构色"的过程实际上可以说是一种色彩的"再创造"过程。

（二）设计性色彩归纳写生步骤

1. 观察

面对物象写生时可以多视点观察，画面可以多光源照射，从而改变视觉常规性，追求偶然性效果和常见事物的"陌生面"。这个过程不考虑光源因素，不安排主宾关系，构图中心也可以离开画面中心，色彩中心可不与构图中心重合。

2. 着色

设计性色彩归纳表现一般都采用平涂的技法。着色可以从局部入手，一部分一部分画下去，不必铺大体色后再深入描绘。画面中的一个物体可以用一块色来表现，也可以用分割的方式来分解出多块色表现，但不论是一块色还是多块色，都要注意色彩之间的对比协调关系，这样才能构成特定的色彩关系。在写生过程中要多推敲、多调整、多变色变调，因为画面效果只求艺术秩序，不求客观真实。

3. 调整统一

对立统一是万事万物的普遍法则，色彩的表现同样也是如此。世界上美的事物无穷无尽，那么反映美的事物的形式与内容也是无穷无尽的。画面上的线条、色彩、图形各式各样，它们相互之间既要对立、对比，同时也要平衡、协调。统一没有绝对的标准，总的来说就是要在对比的前提下实现统一、和谐和秩序。

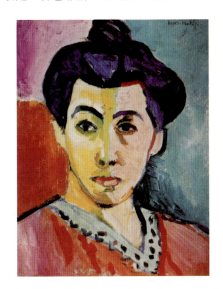

图6-40　《马蒂斯夫人像》马蒂斯（法国）

图6-41　《玛丽·泰瑞莎的画像》毕加索（西班牙）

第七章
设计色彩训练

第一节　不同自然环境下物体的色彩
第二节　色彩关系的安排
第三节　色彩关系的提取、转移与情感表现

设计色彩，就是运用设计的思维和方法根据设计意图创造出具有独特个性及视觉冲击力的色彩效果，是依靠设计者的主观能动性进行有目的的设计构思。

对于艺术设计专业的学生而言，通过色彩写生训练，培养色彩造型能力和把握色彩规律的能力，最终目的是"为设计服务"。那么如何在原有的色彩写生训练的基础上，更深入地掌握色彩运用的科学原理，则需要进一步对色彩设计进行系统实践练习。设计色彩的训练，是在对写生色彩认识和表现的基础上，特别是在"设计性色彩归纳写生训练"的基础上，按照设计专业自身的特点与要求，以相应的手段、方式将这些色彩摆在一个独立的层面上进行更加理性、科学的研究，其重点在于培养理性策划色彩的能力。当然，这种理性是相对的，因为观察色彩关系的过程本身就带有明显的主观性。

设计色彩训练是在绘画写生与设计专业用色之间搭建的一座衔接的桥梁，旨在培养学生的设计表现能力，使学生由被动地模拟自然色彩转向主动地规划和设计色彩。设计色彩的表现方法需要通过以下几个环节的训练来逐渐熟悉和掌握。

一、光源色与物体色彩

物体的亮部主要是光源色与较少的固有色。光源色的类型有阳光、月光、天光、人造光。阳光照射有强有弱，有不同的色温差别，偏暖。月光偏冷，天光偏蓝色。人造光源分为日光灯、白炽灯、彩色灯，它们发出的光也有冷暖之分。物体表面的受光部位都会罩染上一层光源的颜色。在设计色彩写生中对物体受光部，特别是高光的色彩表现，要根据画面的需要来表现物体光源色的倾向（图7-1）。

二、环境色与物体色彩

任何物体都会受到周围环境的影响，物体受环境色影响的强和弱与物体的材质有关，物体反光率高的受环境色的影响就大，反光率低的受环境色的影响就小。因为这一特点，变换环境颜色，也能改变物体在环境中的色彩呈现和色彩调子。

设计色彩的训练，要求对物体所处环境进行细心的观察，分析要表现的内容与各个要素的相互关系。在此基础上对原有物象进行整体的构思，达到既有原物象的形式又有作者独特的构思，做到成竹在胸，把握好色彩调子，使画面色彩更统一（图7-2）。

※ 第一节　不同自然环境下物体的色彩

在自然界中，每一种物体的色彩同它所处的环境色彩和受光源色彩的照射是有关系的，在同一环境里，因光照强烈和照射时间长短不同，会产生不同的色彩景象。例如，春季环境中的草木复苏、生长，使整个环境呈现出一派生机盎然的场景，整体色调属于黄绿的色彩；冬季正好与春季的景色相反，整个环境呈褐灰色的景象。另外，相同的物体会随环境色的变换而产生不同的色彩，如同一个黄色苹果，在不同的环境色彩中，也会产生不同的色彩变化。

图7-1　色彩的光源表现　　　　图7-2　抽象色彩统一

第七章　设计色彩训练

※ 第二节　色彩关系的安排

色彩关系安排训练的目的在于理解色彩与形状、面积以及色彩与色彩之间的相互关系，认识色彩对比与和谐的对立统一关系。

一、色彩关系安排方式

从预先准备好的90种色纸中选取自己喜欢的颜色，进行色彩的切割与重组，分别组合成对比色的强对比、弱对比和同类色的强对比、弱对比关系两组作业。

（1）对比色强对比。即强调两色的色相、冷暖的对比关系，但同时在明度和彩度上也要相对统一（图7-3）。

图7-3　对比色强对比　陈艳婷

（2）对比色弱对比。即保留两色的对比关系，但强调其和谐的共性，对比次之，所以，要调节明度和彩度的统一，如低明度或低彩度（图7-4）。

图7-4　对比色弱对比　于文君

（3）同类色强对比。同类色本身是和谐的，要体现强烈的对比关系就必须拉大彩度和明度差距，给视觉以强烈的刺激（图7-5）。

图7-5　同类色强对比

（4）同类色弱对比。同类色的弱对比练习旨在锻炼学生辨别色相微差、冷暖微差、明度微差的能力。同类色之间的对比之所以可以协调，是因为它们同属于一个大的色相范围，对比关系单纯、柔和，容易统一调和，但也易产生单调、平淡的感觉。所以，只有具备独到的色彩感知能力才能既体现色彩的和谐，又可以表现出微弱的对比美（图7-6）。

图7-6　同类色弱对比

二、色彩关系安排步骤和方法

（1）将两种色纸进行切割、重组，寻找色彩之间的搭配关系以及它们之间的面积、空间等组织关系。

（2）从色纸中找出几组对比色，将两种以上的色纸进行组合、拼贴，按照对比色的强对比、弱对比原则分别进行色彩关系的安排练习。

（3）从色纸中找出几组同类色，用两种以上的色纸进行组合、拼贴，按照同类色的强对比、弱对比原则进行色彩关系微差的组合练习。

※ 第三节 色彩关系的提取、转移与情感表现

一、色彩关系的提取、转移

色彩关系的提取与转移训练的目的是培养色彩的审美修养，提升色彩的审美品格，记录美好的色彩关系，明确形与色的关系、色彩对比关系，并在拆分、组合的形式结构和色彩关系的变化中寻找色彩创意组合和表现方式，扩展自身的色彩想象空间，从而将它升华为美的对象，并能够依据造型的需要灵活运用。色彩关系的提取与转移练习是建立在对色彩关系深刻认识基础上的取色和组色练习，它既包括了对"形"的建构过程，也包括了对"色"的分析再生成过程。

色彩关系的提取、转移训练步骤和方法如下。

（1）用卡纸制作一个取景框，通过对古今中外优秀绘画作品的阅读和欣赏，从中提取出自己感兴趣的局部的色彩关系，并把这些色彩关系单独记录于一张纸上（图7-7～图7-9）。

（2）自己创作一张以线结构为主的图形，也可以从优秀的绘画作品中抽取其局部的"形"，然后复制三张。

（3）选择提取的一组色彩关系，将这组色彩关系分别转移到三张图形关系中，要求每一张图形色彩的分布不可重复，从而形成同一个图形结构的不同色彩结构（图7-10～图7-13）。

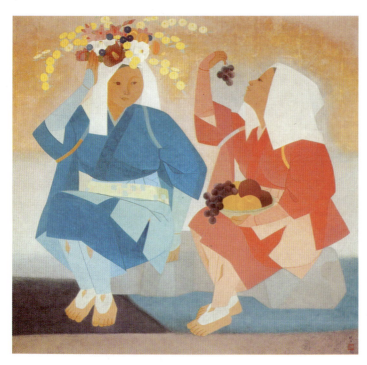

图7-7 色彩来源 北泽映月（日本）　　　　　　　　图7-8 色彩关系的提取

图 7-9　色彩记录　唐晓琳

图 7-10　色彩关系　唐晓琳

图 7-11　色彩转移与拓展（一）　唐晓琳

图 7-12　色彩转移与拓展（二）　唐晓琳

图 7-13　同形异色的色彩体验　唐晓琳

设计色彩知识拓展

二、色彩的简化与抽象

　　自然界存在的色彩极其丰富。在绘画、设计表现中用到的只是其中很少的一部分，要想用有限的色彩

表达人们丰富的情感，准确传达设计者的意图，就需要简化和抽象色彩。色彩的抽象就是简化色彩层次，抓住事物本质并进行高度概括。

当人的视网膜受到光的刺激后，视神经便会将这种信号传递给视觉神经中枢，大脑皮质会迅速做出反应并"通知"视觉与被视物相关联。此时，人们便会从习惯和经验上判断出物体的颜色。事实上除色彩的生理反应外，不同的色彩对人的精神特征和心理反应极其明显，在一定程度上左右着人们的情绪和心态。色彩的冷与暖、轻与重、软与硬、轻快与滞钝、欢快与忧郁、兴奋与平静、华丽与朴实等给人的心情绝对是不一样的。

正是由于人们长时间对大自然众多色彩的直接体验、感悟、概括和总结，才逐渐形成了人们对色彩的惯性思维。看见红色即联想到鲜血、战争或死亡，进而抽象为生命、恐怖和凶残；看见黄色即联想到秋天、粮食、嫩芽，进而抽象为丰收、富有、高贵和新生等。色彩本身是没有感情的，当人们的思想意识与之联系起来时，就赋予了色彩丰富的抽象意义。不同地区、不同民族的人会用不同的色彩表达自己的情感，表现自己的生活（图7-14）。

三、设计色彩的情感表现

对于色彩而言，表现是无止境的。有效的材料介入是色彩表现的关键，因为材料可以使色彩变得非常现实，它不再是一个抽象的概念，而是回到了现实生活当中，从高高在上的"名作"中走进日常生活，从"二维"的纸面、画面上下来，变得立体且可感可触。通过不同质地与材质色彩的综合拼贴，可以全方位感受色彩对比的协调关系，并在对材质与色彩的接触中注入色彩情感的表现。同时，利用不同色彩的材料进行自由组合，能够清晰地表达自己的主观情感，从而使色彩表现在协调的状态中存在和延伸。

设计色彩的情感表现训练步骤和方法如下。

（1）确定一个情感表现的对象。例如"忧伤""郁闷""愉悦"等，自己组合相应形式的图形关系，利用不同色纸进行拼贴，突出色彩的象征意味和心理，清晰地表达自己的主观情感并能引起共鸣，从而使其既有拼贴的美感又有色彩的艺术效果（图7-15～图7-18）。

（2）进行拼贴与绘画相结合的色彩表现。利用不同色彩的材料进行拼贴组合，配合手绘，清晰地表达自己的主观情感，体验不同材质、肌理的色彩对于情感表达的影响（图7-19～图7-22）。

图7-14　富有民族特色的服饰图案

图7-15　浪漫　秦春萍　　　图7-16　静谧　佚名

图7-17　悠扬　佚名　　　图7-18　忧郁　佚名

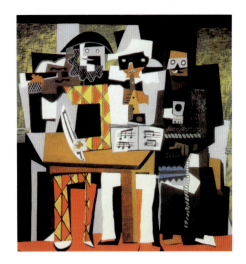

图 7-19　三乐师　毕加索（西班牙）

图 7-22　群　玛瑞－斯莱普因

（3）进行纯粹拼贴形式的色彩表现。利用不同肌理、不同材料的实物进行纯粹的拼贴组合，进一步体验设计色彩的特征，把对色彩的认识提升到最现实的日常生活层面。

图 7-20　华森海作

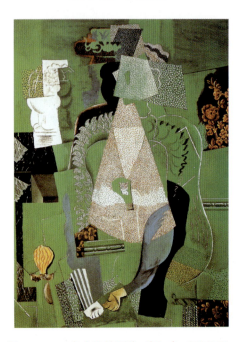

图 7-21　一个女孩的画像　毕加索（西班牙）

第八章 名作欣赏

第八章　名作欣赏

图 8-1　宋磁
伊东深水（日本）

图 8-2　题目不详
福井爽人（日本）

图 8-3 题目不详
佐佐木裕久(日本)

图 8-4 树海 松尾敏男(日本)

第八章 名作欣赏

图 8-5　题目不详　高山辰雄（日本）

图 8-6　题目不详　麻田鹰司（日本）

第八章 名作欣赏

图 8-7 树下
向井久万（日本）

图 8-8 少女
高山辰雄（日本）

第八章　名作欣赏

图 8-9　兰花
刘耕谷（中国台湾）

图 8-10　鸟　麻田鹰司（日本）

第八章 名作欣赏

图 8-11 题目不详
佐佐木裕久(日本)

图 8-12 彩秋 小野竹乔(日本)

第八章 名作欣赏

图 8-13 法然上人《一枚起请文》
堂本印象（日本）

图 8-14 紫阳花
山口蓬春（日本）

图 8-15　家庭　堂本印象（日本）

图 8-16　土楼　何韵旺

图 8-17　红色的天空　平松礼二（日本）

第八章 名作欣赏

图 8-18　幻视斯层——濮河　何韵旺

图 8-19　苔庭　吉冈坚二（日本）

第八章 名作欣赏

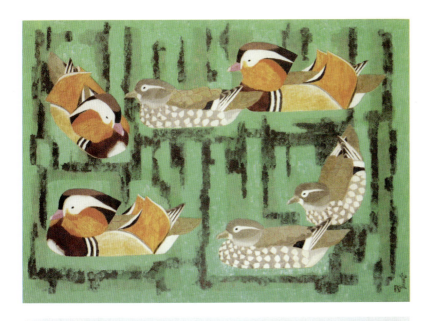

图 8-20 浮遵
吉冈坚二（日本）

图 8-21 源氏物语·夕颜
高山辰雄（日本）

图 8-22 白
高山展雄（日本）

Reference

参考文献

[1] 保罗·芝兰斯基，玛丽·帕特·费希尔. 色彩概论 [M]. 文沛，译. 上海：上海人民美术出版社，2004.

[2] 刘颖悟. 色彩构成 [M]. 广州：岭南美术出版社，2004.

[3] 赵奉堂. 色彩构成技法 [M]. 天津：天津人民美术出版社，2002.

[4] 王欣，王鑫. 色彩构成 [M]. 武汉：湖北美术出版社，2005.

[5] 苏华. 色彩设计基础 [M]. 北京：清华大学出版社，2003.

[6] 徐时程，高鸿，孙平. 设计色彩 [M]. 北京：中国建筑工业出版社，2005.

[7] 赵周明. 色彩设计 [M]. 西安：陕西人民美术出版社，2000.

[8] 张梅，梁军，卢岩. 新设计色彩 [M]. 北京：化学工业出版社，2005.

[9] 蒋跃. 水粉画技法 [M]. 杭州：西泠印社，2004.

[10] 吴彦蓉，金勇文. 色彩静物 [M]. 沈阳：辽宁美术出版社，2006.

[11] 沈黎明. 水彩画技法 [M]. 上海：东华大学出版社，2004.

[12] 张小纲. 水彩画教程 [M]. 北京：高等教育出版社，2000.

[13] 周宏智. 水彩 [M]. 北京：中国电力出版社，2007.

[14] 刘昌明，谢宁宁. 水彩画技法 [M]. 北京：中国纺织出版社，2004.

[15] 高冬. 水彩 [M]. 上海：上海人民美术出版社，2007.

[16] 王维新. 水彩的艺术表现 [M]. 北京：人民美术出版社，2000.

[17] 汪诚一. 油画基础技法 [M]. 杭州：浙江美术学院出版社，1988.

[18] 刘新森. 油画技法 [M]. 天津：天津杨柳青画社，2005.

[19] 张世范. 油画静物技法 [M]. 西安：陕西人民美术出版社，2003.

[20] 陆琦. 从色彩走向设计 [M]. 杭州：中国美术学院出版社，2004.

[21] 赵云川，安佳. 色彩归纳写生教程 [M]. 沈阳：辽宁美术出版社，2000.

[22] 孙为平. 色彩归纳写生 [M]. 北京：北京工艺美术出版社，2004.

[23] 钟茂兰. 装饰色彩写生 [M]. 北京：中国纺织出版社，2000.

[24] 马也，仇永波. 色彩基础 [M]. 沈阳：辽宁美术出版社，2006.

[25] 王雪青，（韩）郑美京. 二维设计基础 [M]. 上海：上海人民美术出版社，2005.

[26] 胡明哲. 色彩表述 [M]. 北京：人民美术出版社，2005.